高等教育艺术设计精编教材

动画专业素描

陈伟 编著

清华大学出版社

北京

内 容 简 介

本书是一本系统研究动画专业素描的基础教材。本书借助对素描技巧的掌握，应用素描的表达方式，针对对象的各种不同角度、不同动势或动作加以表现，从而达到准确表达对象的目的。本书内容包括4章，第1章为动画专业素描概述，第2章为动画角色素描造型基础，第3章为动画场景素描造型基础，第4章为动画道具素描造型基础。这些内容都是动画专业学生和爱好者进行动画创作必须了解并应熟练掌握的专业基础知识和技能。本书最大的特点是图文并茂，实例针对性强。

本书适用于本科及专科院校动画专业、影视类专业的学生和动漫爱好者学习。

本书封面贴有清华大学出版社防伪标签，无标签者不得销售。

版权所有，侵权必究。举报：010-62782989，beiqinquan@tup.tsinghua.edu.cn。

图书在版编目（CIP）数据

动画专业素描/陈伟编著．—北京：清华大学出版社，2020.1（2024.8 重印）
高等教育艺术设计精编教材
ISBN 978-7-302-54151-6

Ⅰ．①动… Ⅱ．①陈… Ⅲ．①动画－素描技法－高等学校－教材 Ⅳ．①J218.7

中国版本图书馆 CIP 数据核字（2019）第 257401 号

责任编辑：张龙卿
封面设计：徐日强
责任校对：袁　芳
责任印制：丛怀宇

出版发行：清华大学出版社
网　　址：https://www.tup.com.cn，https://www.wqxuetang.com
地　　址：北京清华大学学研大厦 A 座　　邮　编：100084
社 总 机：010-83470000　　邮　购：010-62786544
投稿与读者服务：010-62776969，c-service@tup.tsinghua.edu.cn
质量反馈：010-62772015，zhiliang@tup.tsinghua.edu.cn

印 装 者：三河市龙大印装有限公司
经　　销：全国新华书店
开　　本：210mm×285mm　　印　张：12.25　　字　数：354 千字
版　　次：2020 年 1 月第 1 版　　印　次：2024 年 8 月第 6 次印刷
定　　价：69.00 元

产品编号：053446-01

前 言

现代社会,人们的欣赏习惯已从原有的纯粹文字式和文字配图式的叙事方式转变为以更直接的连续画面来讲述故事;静止不动的画面已经不能满足人们的视觉要求,具有强烈视觉冲击力的动态画面才能契合这个时代快节奏的特点。

21世纪随着动画产业的不断发展,动画教育也处于蓬勃发展的时期。目前影视动画基础教学还处于探索阶段,素描训练作为专业基础课程只有体现动画专业特点才能达到教学效果。让动画专业的学生了解和掌握动画专业素描的相关理论知识,不但可以培养学生的动画思维,而且还能为动画创作打下扎实的基础。

影视动画专业的突出特征是包含了跨越多个领域的、高度综合的一系列艺术学科。动画是由"动"和"画"两部分内容组成的,动画素描就是专门针对"动"和"画"开设的基础课程,不但要研究物体的造型,还要研究形象动态的变化规律,这也是当前国内外大多数动画专业学生必修的一门动画专业基础课。目前,由于动画教育的不完善性,我们有时把美术院校的基础课教学与动画专业的基础课教学混为一谈,简单地把美术院校的基础课教学"复制"到动画专业的基础课教学上来。虽然都是"画",但美术院校的绘画强调的是在光、影、形、色中寻找构成画面的语言,主要是在静态中寻求形体的内在结构和外在形式。动画中的动态动作是瞬息万变的,它强调的是动态动作的观察方法,对造型不是单一角度进行观察,而是全方位、全角度进行整体观察。而且动画强调动作的连续性、色彩的假定性和整片的故事性,因此动画专业简单地套用美术类专业的基础教学内容是不符合该专业特点的。

为了适应大、中专院校动画专业的学生及具有一定基础的动漫爱好者的需要,本书在一定的理论高度上与动画片创作要求相结合,根据动画专业课程的教学实际情况来合理地安排教学内容。动画表现的不是"会动的画",而是按特定要求"画出来的运动",因此动画素描基础课程的主要任务是训练学生从动画专业的角度出发,强调动画素描的观察方法,培养学生敏锐的观察能力和准确地捕捉不同角度、不同方位的形象特征和运动中动态瞬间的能力,即既要重点研究、刻画在实际中运动形象的"关键帧"的动态造型,同时又要理解整个动作的规律性。

不同于一般素描只强调在短暂的时间内静止地捕捉对象,动画素描基础是借助对素描技法的掌握,应用素描的形式,从对象的各种不同角度、不同动势,尤其是针对对象运动中的典型动作加以表现,从而达到准确、生动地表达对象的目的。通过动画素描基础课程的训练,能够使学生在今后的学习中直接进入动画创作阶段,减少不必

要的重复和描绘动画形象时造成的困难,培养学生正确观察的方法和准确地捕捉对象的能力,另外,对培养学生在不同动势下默写的能力以及进一步提升夸张、概括和创造形象的能力等也有很大的作用。

本书除了编者自身总结的理论和各种图片资料外,为了阐述相应的理论观点,还收录了大量中、外著名艺术家的素描、动画运动规律作品和经典动画范例,在此向这些中、外艺术家和动画家们表示由衷的敬意。同时在本书的撰写过程中得到了同事和同仁的大力支持,在此一并表示感谢。

由于编者的水平有限,不当之处还请广大读者、专家、学者给予批评、指正。

编　者

2019 年 7 月

目 录

绪论

第1章 动画专业素描概述

1.1 动画专业素描的概念 …………………………………………… 12
 1.1.1 动画的概念 ………………………………………………… 12
 1.1.2 素描的概念 ………………………………………………… 14
 1.1.3 动画素描的概念 …………………………………………… 15
1.2 动画专业素描训练的目的、意义和方法 …………………………… 17
 1.2.1 动画专业素描训练的目的 ………………………………… 17
 1.2.2 动画专业素描训练的意义 ………………………………… 19
 1.2.3 动画专业素描训练的方法 ………………………………… 19
1.3 动画专业素描与动画创作的关系 ………………………………… 26
1.4 动画专业素描的绘画工具及表现 ………………………………… 27
思考与练习 ……………………………………………………………… 33

第2章 动画角色素描造型基础

2.1 人物角色素描造型基础 ……………………………………………… 34
 2.1.1 人物角色素描对人体的理解 ……………………………… 34
 2.1.2 人物头像素描造型基础 …………………………………… 69
 2.1.3 人物半身像素描造型基础 ………………………………… 76
 2.1.4 人物全身像素描造型基础 ………………………………… 78
 2.1.5 人物组合素描造型表现 …………………………………… 87
2.2 动物角色素描造型基础 ……………………………………………… 93
 2.2.1 对动物解剖结构的理解与表现 …………………………… 94
 2.2.2 对动物视角变化的理解与表现 …………………………… 105
 2.2.3 动漫作品中对动物的夸张表现 …………………………… 109
思考与练习 ……………………………………………………………… 119

第3章 动画场景素描造型基础

3.1 动画场景素描的任务 ··· 120
 3.1.1 动画场景的概念和分类 ····························· 120
 3.1.2 动画场景素描训练的目的 ·························· 125

3.2 场景透视基础 ·· 134
 3.2.1 透视的概念 ·· 135
 3.2.2 透视的原理 ·· 136
 3.2.3 透视的基本术语 ······································ 139
 3.2.4 透视的类型及应用 ··································· 145

3.3 室内场景素描造型基础 ···································· 152
 3.3.1 室内场景素描表现 ··································· 153
 3.3.2 动画、漫画中室内场景的夸张表现 ············ 154

3.4 室外场景素描造型基础 ···································· 155
 3.4.1 室外场景素描表现 ··································· 156
 3.4.2 动画、漫画中室外场景的夸张表现 ············ 157

3.5 室内外场景素描造型基础 ································· 158
 3.5.1 室内外场景素描表现 ······························· 159
 3.5.2 动画、漫画中室内外场景的夸张表现 ········· 160

思考与练习 ·· 161

第4章 动画道具素描造型基础

4.1 动画道具素描概述 ·· 162
 4.1.1 各种交通工具 ·· 163
 4.1.2 各种用具 ·· 165
 4.1.3 各种家具 ·· 166
 4.1.4 各种玩具 ·· 167

4.2 动画道具结构素描造型表现 ······························ 168
 4.2.1 透视与道具造型表现 ······························· 169

4.2.2 写实道具结构素描表现 ······························· 170
4.2.3 动画、漫画中道具结构素描的夸张表现 ················ 171
4.3 动画道具光影素描造型表现 ································ 172
4.3.1 写实道具光影素描造型表现 ·························· 174
4.3.2 动画、漫画中道具光影素描造型的夸张表现 ············ 174
4.4 动画道具肌理、质感的素描表现 ···························· 177
4.4.1 肌理的含义 ·· 178
4.4.2 道具肌理素描的质感表现 ···························· 179
4.4.3 道具肌理素描的情感表达 ···························· 180
4.4.4 道具肌理素描的表现形式 ···························· 181
思考与练习 ··· 187

参考文献

绪 论

这是一个"训练"的课堂,也是一个"认识"的课堂,从"训练"到"认识"再到"应用"是一个有机组合的过程。"训练"中的"训"是教师的职责,"练"是学生的任务。"训"的宗旨是让学生提高认识,掌握技能;"练"的宗旨是让学生不断犯错误,然后接着再练,直到随心所欲地让"画面"运动起来,让"运动"有一定的结构,从而使学生步入一个新的层次,达到动画创作基础训练的目的。

"动画专业素描"的主要内容是把对象用准确简练的方法随意写生和创意表现出来,记录瞬间的灵感。与其他艺术专业有所不同的是,动画素描要在"动态"的基础上把握"动作"的连续性和准确性,也是在动画表现中培养扎实的造型能力、提高艺术表现技巧的重要手段。在学习这些内容之前,让我们回顾一下古今中外的艺术家是如何用素描这个方法认识和表现对象的,这样有助于我们学习时对动画素描有深入的认识和理解。

素描是人类较早的绘画方式之一,先人们使用简单的工具,通过最质朴的自然手法和最接近人类本能的绘画方式进行了事物的概念化的诠释。人类在物质基本满足生活需要的同时,逐渐对周围的事物产生兴趣,进而表现出热爱。随后静止的事物已无法满足人们表现真实世界的需要,要让美好的事物运动起来。但这种转变也是出自对周围事物和自身的了解。中国《易经》中"系辞下传"曰:"古者包牺氏之王天下也,仰则观象于天,俯则观法于地,观鸟兽之文,与地之宜,近取诸身,远取诸物,于是始作八卦……"这就说明古人们也有观察和表现的欲望。他们表现的题材范围很广,比如动物、人物等,只要与人类生活有关的内容都可以表现,他们用简洁的手法把看到的事物表现得栩栩如生。古人们对人体的关注也较多,这是由于人体作为大自然最完美的造物,集中体现了自然界最微妙、最生动、最均衡、最和谐的美,艺术家们通过他们的智慧和勤劳的双手创作了许许多多无与伦比的人体杰作,展示了人体绝妙、非凡的艺术魅力。另外,还大量表现了动物,以美妙、概括的动态凝固于瞬间,如中国《山海经》中的夸张怪异的形象,法国拉斯科洞穴壁画和西班牙阿尔塔米拉洞穴壁画等都是当时生活的写照。(见图0-1～图0-3)

🔸 图0-1 中国《山海经》中的绘画

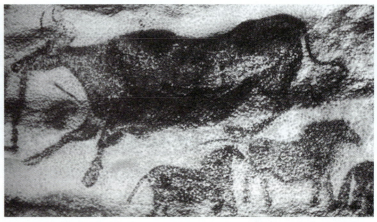

🕆 图 0-2　法国拉斯科洞穴壁画

🕆 图 0-3　西班牙阿尔塔米拉洞穴壁画

直到一种成熟的文化在古代的中东发展起来以后，人类才开始了观察和描绘实体外形的能力，由主观观察转变到客观视觉观察上来，而这种转变有一个渐进的过程，经典动态瞬间一直伴随其中。

早期埃及的绘画艺术强调的是威严、庄重和稳定，在结构上不是解剖式的，而是强调绝对的对称与平衡，在动态上也是端庄挺直的。如古埃及的绘画以线条为主来表现主要对象，古埃及的壁画作品是以阴阳刻相结合的手法完成的。（见图 0-4 和图 0-5）

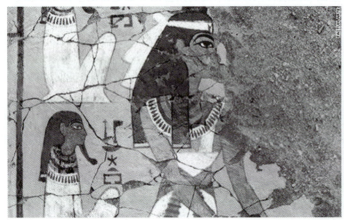
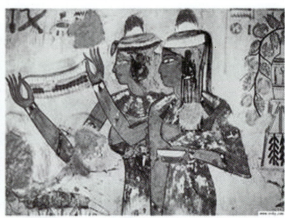

🕆 图 0-4　古埃及的壁画

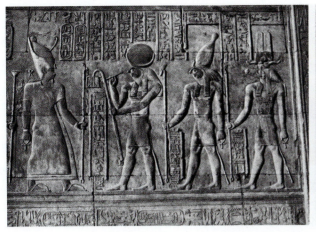
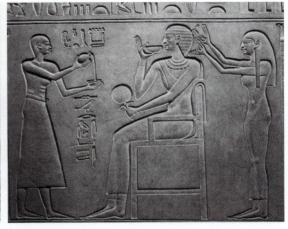

图 0-5　古埃及的浮雕壁画

中世纪宗教艺术普遍带有一种困惑和神秘感，对人体结构的理解已非常透彻了，但在动态上显出一种神情恍惚，充满渴望得到上帝拯救的欲望，如绘画中表现的基督身体下沉，腹部突出，极为真实地表现出手臂和肩膀承受的压力，他尖削的面容、紧闭的眼睛和松弛的嘴角，呈现出生命趋于消减过程中的痛苦。此时是中国的南北朝时期，绘画风格延续秦汉时期的特点，造型显得潇洒、自然、飘逸，追求虚幻，但积极而不神秘。（见图 0-6～图 0-8）

图 0-6　中世纪的绘画

图 0-7　中国南北朝时期的石画像

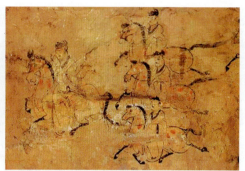

图 0-8 中国南北朝时期的壁画

到文艺复兴时期,意大利艺术家们试图使古代裸体塑像获得重生,又回到了科学的观察、解剖上,动态上也出现了自信的气质。如达·芬奇(1452—1519 年)表现的动姿体现出真实性的解放和自由,对束缚人们的宗教行为有强烈的反抗意识和欲望,但又离不开对基督教的精神寄托。当时还有另一位巨匠——米开朗基罗(1475—1564 年),从其创作的作品中可感受到其身体里蕴藏着无比强大的反抗力量,这正是这一时期他的精神写照。在西方艺术大师的素描作品中,速写和素描几乎是不区分的,在视觉元素和造型手法上二者是一致的。(见图 0-9 ~ 图 0-11)

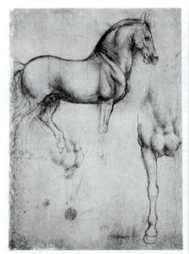

图 0-9 达·芬奇的素描作品

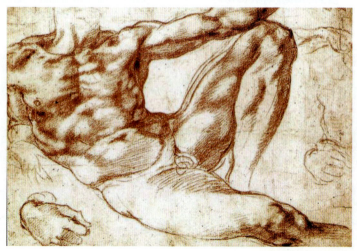
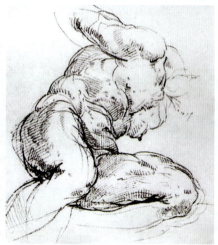

图 0-10 米开朗基罗的素描作品(一)

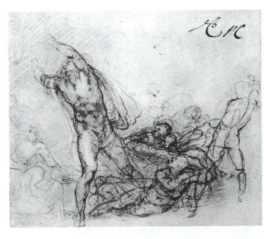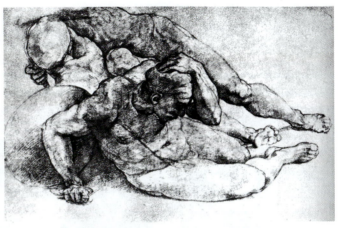

图 0-11 米开朗基罗的素描作品（二）

17、18世纪的艺术一改中世纪美术的神秘性和对人性的束缚性，代之以对人性健康生存行为的描绘。艺术家们把人性健康、高贵、美好的一面展示出来，使之成为人类美好追求的主要方面，动态上显得非常流畅、和谐、自然。如伦勃朗、鲁本斯等创作的作品把人物和动物刻画得极为优美，结构解剖关系处理得恰到好处。（见图 0-12 和图 0-13）

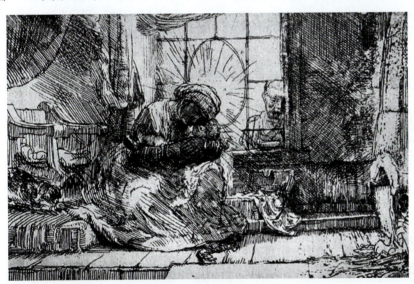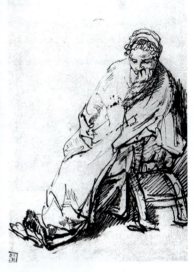

图 0-12 伦勃朗的速写作品

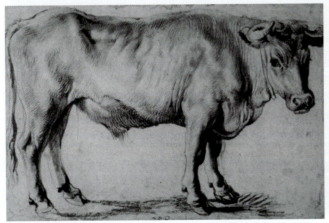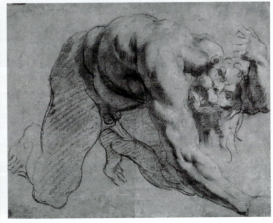

图 0-13 鲁本斯的速写作品

19世纪初的素描艺术带有较强的浪漫主义和理想主义色彩，艺术家们在准确把握对象结构的基础上，有意使形体发生变形，体现自己内在的浪漫性和理想性，如德拉克洛瓦的《人狮搏斗》和安格尔的速写人物动态悠闲而不写实，这正是安格尔为了达到理想的视觉效果而表现出的近乎神话般的形象。（见图0-14～图0-16）

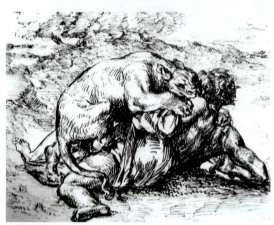

图 0-14　德拉克洛瓦的速写作品（一）

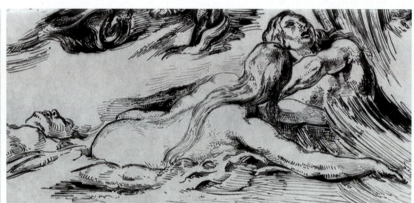

图 0-15　德拉克洛瓦的速写作品（二）

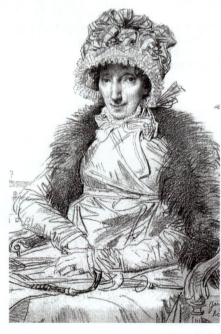
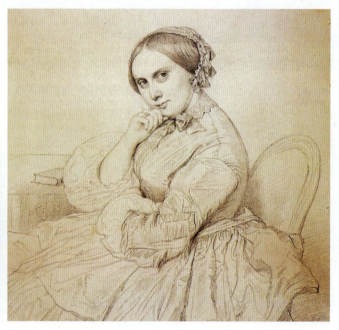

图 0-16　安格尔的速写作品

20世纪初人们崇尚科学技术,希望通过科技的进步改变自己的生活。然而,现实却并非如此,甚至走向他们所期望的反面。两次世界大战彻底摧毁了人们美好的梦想,资本主义社会机器化大生产使人们的个性受到压制,孤独、空虚成了当时人们的通病,人们感到了前所未有的绝望、恐惧与痛苦,有些艺术家甚至投身到革命当中。从另一个角度讲,科技的不断发展,脑力劳动代替了体力劳动,人们从求生方式改变为竞争方式。这种环境的改变,使大多数人的形体发生变化,人体都变成畸形甚至出现了丑态百出的怪人。当代艺术家们所经历的巨大变化必然导致他们对恐惧、痛苦、荒诞、孤傲不安的方方面面加以渲染。如爱德华·德加的速写作品《舞女》把人体一切琐碎的细节无情地去掉,只保留富有生命力的主要形体,整体感非常强,动态也极其优美。雕塑家罗丹被瞬间即逝的人体整体表现力所感动,他让模特不停地在工作室里来回走动,寻找瞬间的优美动态,用富有感染力的线条捕捉超越人体局限的形态。毕加索的绘画更是不惜对人物形体进行夸张和变形,用结构语言来表现自己内心的感受,给人们耳目一新的感觉。这些在特定背景下出现的特殊现象,无疑给我们带来一种活跃思想和充分表现主观意念的启示,对动态的理解更加深刻。(见图 0-17 ~ 图 0-19)

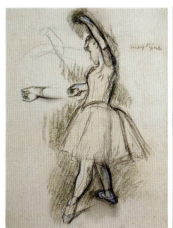 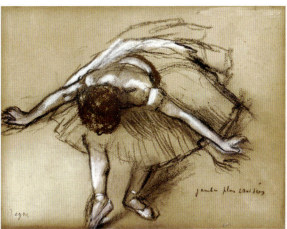 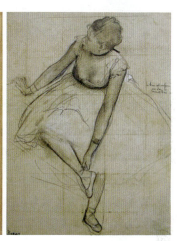

图 0-17 爱德华·德加的速写作品《舞女》

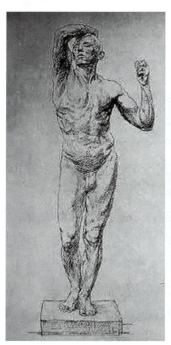 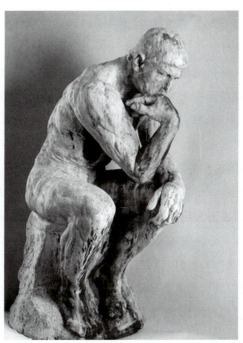 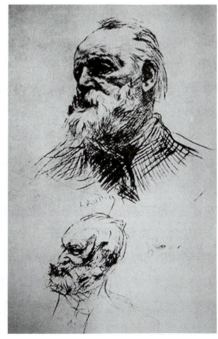

图 0-18 罗丹的速写作品

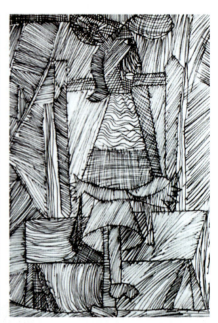

图 0-19 毕加索的速写作品

纵观整个造型表现艺术的历史演变，人们对自身的研究与认识始终伴随着艺术活动而展开。在艺术实践中，不可否认人体解剖结构对素描的重要性，素描已成为各大院校各门造型艺术的必修课。随着社会的发展，同时考虑到各门造型艺术的差异性，在掌握人体结构的基础上，应及时总结出每一种造型艺术独特的教学目的和教学方法，以提高教学质量。动画专业素描的教学就是为实现自由创作动画作品的需要。动画是一门集文学、绘画、音乐、舞蹈、表演、计算机艺术与技术为一体的新型的交叉性较强的综合学科，绘画是其重要的基础环节之一。动画又不同于一般的绘画创作，作为绘画基础的人体结构与运动素描课程训练，理应根据学生在从事动画创作之前所必须要掌握的造型需求，规范地设计出一套适合于动画专业特点的教学体系，其教学目的也应以研究人体结构与运动为中心而展开，以适应动画中绘画的特殊要求。首先，通过系统化的人体写生训练，使学生树立正确的观察方法和表现方法，在实践中掌握人体结构规律和运动规律，并进一步培养学生准确捕捉和概括的能力。其次，要积累视觉经验，训练和培养学生们的审美能力。

根据动画的特殊性和教学训练目的，概括出与教学目的相适应的教学方法。其一，要热爱生命，热爱生活，热爱一切美好的事物。这主要是从思想上高度重视起来，勇于面对大千世界，努力观察，仔细分辨，抓住事物特殊的、内在的、本质的东西，因为良好的观察能力和准确的分辨能力是创造新形象的基本能力。其二，要有一种真诚朴素的热情，这样才能培养起自己对生活的真理、高尚的情操、丰富的情感和自然生活的自我感受力。其三，要严格按照系统的素描训练的要求去做。素描训练分为三种形式，即较长期训练（最多不超过30分钟）、短期训练即速写训练（最多不超过10分钟）和默写训练，可以培养学生们的记忆能力。这三种形式交替使用，互相促进，以提高学生们的观察能力和表现能力。其四，要做大量的转形训练。由于动画是要让一张张不动的画面运动起来，这就需要学生要有较强的空间意识，而转形训练正是解决空间意识的最佳办法。具体要做正面、侧面、背面、1/4侧面和3/4侧面以及仰视、俯视等多角度的转形训练，以达到对形体的充分且深刻的认识。其五，要有丰富的想象力，准确捕捉并大胆夸张对象的特征和表情。这种训练是非常重要的，因为动画的一大本质特征就是极端假定性，需要生动性来讲故事，对写生对象特征和表情的联想、夸张、变形是必须要熟练掌握的，以便学生们能对所学知识加以灵活应用。（见图 0-20～图 0-25）

图 0-20　较长期训练（学生作品）

图 0-21　短期训练（学生作品）

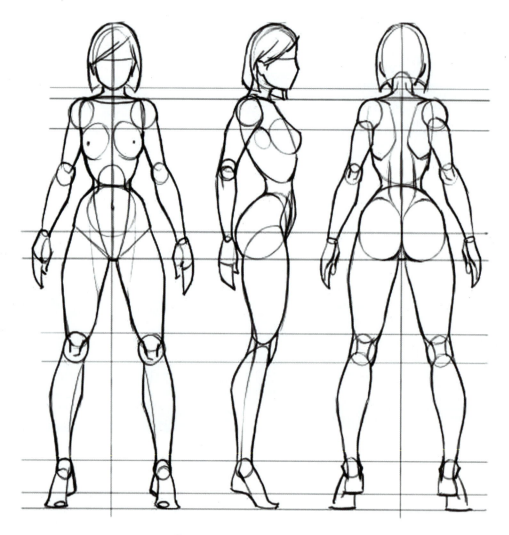

图 0-22　人物短期转面训练

图 0-23　速写训练

图 0-24 默写训练（一）

图 0-25 默写训练（二）

第1章 动画专业素描概述

学习目的：通过本章的学习，在理解素描概念的同时，结合动画的含义进而了解动画素描的概念和动画素描在动画创作中的重要性，为学生以后的学习打下扎实的基础。

学习重点：了解素描及动画素描的概念，重点掌握动画素描在动画创作中的重要地位，以及应如何很好地去学习和应用。

1.1 动画专业素描的概念

动画素描是一种新的提法，与动画专业结合得非常紧密。在动画创作中，无论是动作设计人员还是美术设计人员，都以动画素描为设计的基础，这也是成为优秀动画设计师和美术设计师的条件。掌握动画素描技能的目的是用来创造新事物，把它们赋予个性的表达，让动画素描基本技能融入人们的灵魂，只有这样才能让笔下的角色具有生命力。

1.1.1 动画的概念

动画的概念随着时代的进步和科技的发展而不断赋予新的内涵，其实动画概念的不断界定就是动画发展的过程。最早的"动画"一词是由英文单词 animation 转化而来的，其拉丁语字源 anima 是"灵魂"之意，animare 则有"赋予生命"的意义，引申出来的 animat 是"使某物火起来"的意思，因此，把 animated film 或 animation 翻译成动画是经过创作者的努力，使原本不具有生命的东西像获得生命一样地活动起来，这只代表了原意的一小部分意思而已。实际上，animation 包括了所有用逐格拍摄法拍摄出的影片，换句话说，只要是用逐格拍摄法拍摄出来的影片都叫"动画"。早期有很多国家对"动画"的称呼都不一样，有些国家称之为"动画片"，有些国家称之为"卡通片（carton）"。卡通是一种由报纸上多个政治漫画转化成的绘画形式，主要是对幽默讽刺画的称呼，是以时事或生活实景等为主题，并运用简单而夸张的手法来加以表现的特殊绘画作品。实际上，卡通与动画不属于同一种艺术形式，卡通属于平面的绘画艺术形式，而动画则是时空的电影艺术形式。我国则称为"美术片"，较接近于 animation 的范畴，但也有一定的片面性。世界上叫得最多的是"动画片"，动画片是以绘画或其他造型艺术形式作为人物造型和环境空间造型相结合的主要表现手段，运用夸张、神似、变形的手法，借助于幻想、想象和象征，反映人们的生活、理想和愿望，是一种极端假定性的艺术。采用逐格拍摄的方法把一系列不动的画面逐格拍摄下来，按规定时速连续拍摄，使之在银幕上活动起来，人们称之为"动画片"。但我们现在又提出

一个"大动画"的概念,不仅包括了动画片,还包括了后续的衍生产品,被称为"动画产业"。因此,动画不是到动画片为止,而是以"动画片"为基础,不断开发后期延续产品项目,使整个动画产业能有效良性地循环起来,这就是现在动画的概念。因此,动画角色的设计不只满足影片的需要,还要考虑后续开发的因素。(见图1-1~图1-4)

✚ 图1-1　美术片《滥竽充数》(中国)

✚ 图1-2　卡通片《鼹鼠的故事》(捷克)

✚ 图1-3　动画艺术短片《迷墙》

图 1-3（续）

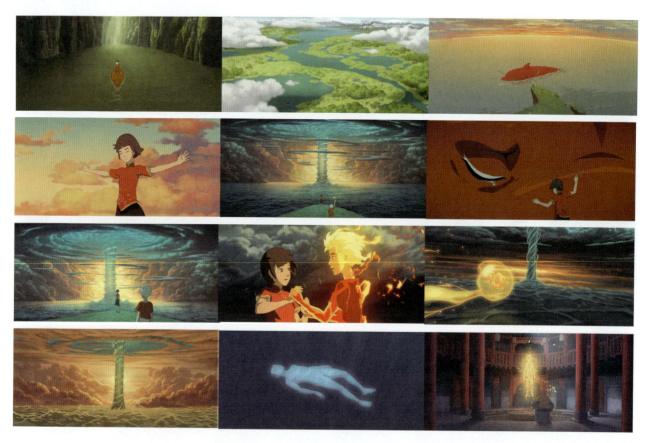

图 1-4 动画电影《大鱼海棠》（中国）

1.1.2 素描的概念

　　素描是描绘者在既定的平面（纸、布……）上描绘出形象，并以此来训练和掌握物体的明暗层次和意境表达的一种手段。素描是一种正式的艺术创作，可以用单色线条（也可以用两种或两种以上的颜色）或涂抹成面等方式来表现直观世界中的事物，能够生动地表现物体、人物、风景、象征符号、情感、联想、创意或构想。它不像绘画那样重视总体和色彩，而是注重结构和形式。素描是与色彩相对而言的一个名词概念。广义上讲，素描在造型艺术中是一种最普通、最常见的表现形式，即一切单纯绘画都可以称为素描。狭义地看，"素"有素雅、素净、朴素之意；"描"有描写、描画、描绘之意。（见图1-5和图1-6）

图1-5 素描作品(一)

图1-6 素描作品(二)

1.1.3 动画素描的概念

　　动画素描是动画专业的造型基础训练课程。一般是指动画师用较长的时间，运用比较简练准确的线条及明暗表现，深入地刻画出对象的形象特征、动作变化和各种神态的表现技法。它是动画师进行训练和提高对形象的准确表现力、概括力和想象力的有效手段。其特点是突出动态动作的深入表现，强调默写、记忆和想象；目的是记录生活、感受生活，为创作准备素材，并且能培养动画师敏锐的观察力和准确的表现力。通过素描的训练能达到眼、手、心的协调和配合，有效地提高造型能力。通过大量的动画素描练习，可以掌握由慢到快、简要概括的表现方法，了解和熟悉对象的形体结构及其运动变化规律，从而提高动画创作的水平和能力。同时要避免画动画素描的懒惰行为，就是过分依赖于相机和摄像机，养成搬抄照片和资料的惰性，使画面上的形象变得僵硬造作，缺乏生气和真实感，而且无法训练和养成绘画创作必须具有的观察力和表现力。动画创作无捷径，只有通过大量的动

画素描训练,才能使自己更重视研究物象的运动规律,培养准确的造型能力,从而创作出生动、典型的动画形象。

动画素描的主要任务之一是准确生动地把握和表现人物的动态动作。而动态是当人体在做一定的运动时,各大体块不在同一条中轴线上,方向也不一样,从而产生变化,形成各部位之间的相互关系。如标准的立正姿势,无论正面还是背面都没有大幅度的动态可言,因为当人体立正站立时,各部位处于同一条中轴线上,并且人体的各大体块和局部结构的左右两部分是对称的。但有些动作的动态幅度就比较大,如打球、跑步和跳高等动作就会使人体各部位的角度有了很大的变化,产生动态。因此,从某种程度上讲,动态也是人体造型结构的一部分。我们对动态的理解和描绘能够使画面形象,动作避免呆板,使画面具有一种生动的感觉,似乎让整个画面活动起来。动作是造型连续运动而形成的,是瞬息万变的,它强调的是动作的观察方法,对造型不是单一角度的观察,而是全方位、全角度的整体观察,而且强调动作的连续性、色彩的假定性和整片的故事性,因此要表现的动作生动与否,主要取决于对动态的准确把握。对动画创作来说,动态动作就是最基础的表现要素,动画素描能很好地解决动态动作的问题,就能为动画创作打下扎实的基础。(见图1-7和图1-8)

🔸 图1-7 动画素描

🔸 图1-8 动态素描

1.2 动画专业素描训练的目的、意义和方法

在当今的信息时代,动画素描作为动画专业的基础教育内容一直备受关注,现已成为各大动画艺术类院校必修的专业基础课之一。现在对动画素描的教学目的和意义的探讨仍在不断地深入,以培养大批有良好的动画设计素养的专业人士,从而不断地提升动画设计水平。

1.2.1 动画专业素描训练的目的

动画素描作为动画艺术设计类专业的一门基础课,其目的具有双重性。

第一,通过对传统素描与动画素描概念的对比分析,使学生在造型认识的基础上进一步树立感性和理性综合分析的全新造型观念,从而掌握造型的基本规律和方法。

第二,培养学生敏锐的观察能力、独特的空间思维能力、形象思维能力和创造性思维能力,提高学生的动态认识能力和审美能力,锻炼技能技巧,为下一步动画专业的学习打好基础。

要实现学生从客观到主观、从具象到抽象、从感性到理性的有机融合和灵活变通的目的,首先是利用朴素的手段表达动画创作设计意图,其中包括物象的表现与记录、动画形象与素材的收集;其次是以素描手段锻炼学生写实与意象并存的造型能力,通过训练达到艺术感受与修养的提升,为动画素描创作打下基础,以培养出优秀的动画设计人才为最终目的。(见图 1-9 ~ 图 1-13)

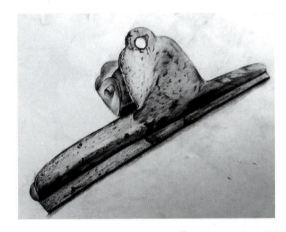
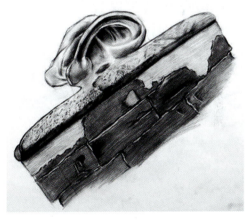

图 1-9　夹子的动画素描表现(一)

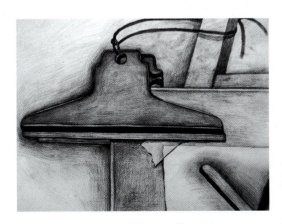

图 1-10　夹子的动画素描表现(二)

图 1-11 粉笔的动画素描表现

图 1-12 水管的动画素描表现

图 1-13 动物头部的动画素描表现

1.2.2 动画专业素描训练的意义

动画素描是用素描形式来表达动画设计构思的,动画素描课程的开设对动画教学有着重要的意义和作用。它与其他课程共同构建起较为完整的基础知识体系,在培养动画类专业学生的动态思维以及创造性思维能力方面有着不可估量的作用。动画素描是服务于动画专业的素描训练模式,可以为动画创作打下扎实的造型基础。通过这种技能,可以训练学生的综合表现能力,因为动画素描是通过学生对物体的观察、分析、理解,把对象进行动态转化;可以训练学生的形态审美能力,因为动画素描在研究形态的结构和动态时,必须不断探索形态、动态构成的美的特征,并进行美的夸张表现;可以培养学生的创造能力,因为动画素描是将动画设计构想表现出来,并通过意向构成内容激发学生的动作创造力,将形象思维与逻辑思维有机地结合起来;也可以培养学生的准确表现能力,因为动画素描是将动画设计构思在平面上进行三维的表现和结构的分解,较全面地反映设计、传达信息,并作为以后完成动画创作的基础。因此,动画素描课程的设置不仅能较系统地学习其基本知识和训练基本功,而且能够拓展学生的视野和想象力,丰富他们的动态设计表现手法、手段以及动作设计,提高学生的动态创意表达能力,最终达到通过素描手段打好基础的目的。(见图1-14)

图1-14 动画素描训练

1.2.3 动画专业素描训练的方法

动画素描作为动画教学的专业基础课,首先在于对学生动手能力的培养。而动画创作又不同于其他艺术创作,需要准确、夸张地把握对象动态,并要按照一定的目的进行一系列的动态描绘,要不断地培养他们对动作从感性到理性,再从理性到感性的渐进认识过程,把动作的全过程进行有意识的记忆并分解成关键帧加以默画,这就要用一套行之有效的方法来解决。

1．写生与默写相结合

写生是对着对象进行深入细致的描绘。在写生的过程中,要注意强调观察、体验、分析,研究自然对象,认识并掌握它们的规律,要特别注意表达自己的感受,要不加修饰地准确表现对象。

写生又分为室内写生和室外写生。室内写生训练对于掌握准确深刻的造型能力来讲是非常重要的,它可以允许我们在较为充裕的时间内对对象作较深入细致的反复研究和描写,认识所描绘对象的规律性,掌握较全面表现对象的能力。室外写生是训练我们艺术感觉的最好方法,它不容我们细致、从容地观察,更不能进行长时间的描绘,而要根据自己的认识和感受迅速地做出判断,抓住对象主要的特征,把它描写和记录下来;这会强迫我们丢弃许多琐碎的细节描写,从而锻炼我们的概括和提炼对象的能力。

默写是在脱离对象的情况下,把对象存留在大脑记忆中的影像描绘出来。通常我们从看模特到看画面的时间只是一刹那,但不可否认的是,先有了记忆之后才能画出所看到的东西。事实上我们进行创作时已经有了很多默写与想象的成分,可见纯粹的"边看边画"是不存在的。默写训练就是要把这种观察的记忆延长,根据记忆和想象去完成画面。

动画专业的创作和练习中培养的理解能力、形象记忆能力与准确把握形体的能力有直接的关系。影视动画作品中的角色会有一段时空的延续,在这段时空的延续中,角色会有许多的运动表现,仅仅"写生"是远远不够的,还必须依靠想象默写来完成。刚开始默写时可能有一定的难度,这与我们记忆理解的造型和对象总是有一定的出入。开始作画时可以先摆一个模特动作,整体观察几分钟,不要关注细节部分,从大的姿态上先画一张速写,然后再看着模特修改。反复做这样的练习,观察力和形象记忆力就会自然提高,默写的能力也会相应地加强。因此,默写是通过自己处处细心的观察,再加上自己的理解和个性化的处理来完成的。素描写生与默写在画法上是一致的,都是以速写的方法和技巧来进行练习的。写生和默写是相辅相成的,并不是说要在写生的课程完成以后才能进行默写,一般是默写贯穿在写生之中进行,在写生的同时有意识地加强默写的练习。默写是在反复地观察、理解和实践的基础上进行的。观察、理解和记忆三者的关系是非常密切的。观察得越细,对形体结构的理解就越深入,记忆也就越准确。

默写的步骤可以从整体出发,由大到小,从概括到具体,从模糊到清晰逐步进行;也可以根据对象的神态气氛从印象最深的部分开始,按照主次关系循序渐进。默写也要进行校对,通过校对可以找出自己在观察方法方面存在的缺点。不能只靠记忆,还要凭借联想和想象来完成创作。默写能力的提高,一是依赖于我们对所描绘对象的有关方面知识以及有关人体解剖、运动规律、透视规律的了解和掌握;二是依赖于我们的视觉记忆能力和空间想象能力,而前者又是后者的基础。默写训练途径是让模特摆一个姿势即动态,先不马上写生,而是让学生从各个角度做全面观察,然后让模特走开,学生凭记忆画出。另外,让模特再摆一个姿势,让学生画出一个反向支撑姿势或者其他几个角度的姿势。前一种方法是训练学生的视觉记忆能力,后一种方法是训练学生的空间想象力。默写的方法还有待于在训练中不断总结和完善,默写能力的提高将会在未来的创作实践中给安排画面、勾勒草图带来巨大的方便和自由。(见图 1-15 和图 1-16)

2．慢写与速写相结合

慢写可以理解为对对象的形体结构、骨骼肌肉解剖、探索描绘和研究表现方法等的较长时间的练习,但主要精力仍在于抓事物的神态、本质,如人物的精神面貌、仪表风度、性格特征、情调气氛的形象与神态本质的变化规律。主要是锻炼敏锐的观察能力,能在短时间内迅速地掌握对象的特征特点,养成胆大心细、落笔肯定的作画习惯,以便改动很少就能把对象生动地表现出来。在描写方法上允许采用夸张、变形等艺术处理手法,但不宜脱离客观形象太远。

第 1 章 动画专业素描概述

🔴 图 1-15 动画角色的写生训练

🔴 图 1-16 动画角色的默写训练

速写主要是抓动态,即抓运动中活动着的事物的姿态。线条有简单、明确、流畅的特点,因此速写多采用以线描画法为主的描写形式,但也可在线描的基础上适当加上一些明暗调子,以增加画面的气氛和体积感。速写往往是从局部开始,它要求下笔肯定、用线明确、落笔有形。线条最忌断断续续、似是而非,行笔要沉着稳健,在稳中求快。画速写要灵活机动,带着激情一气呵成;画速写要果断下笔。应始终根据第一印象的感受去组织画面,要以简洁的线条、肯定的心态、整体的感觉,大胆调整并突出主体。速写应有所侧重,有的速写侧重于抓大的动态特征,有的速写侧重于抓布局气势,有的速写侧重于细部刻画,有的速写侧重于气氛烘托,有的速写侧重于抓生活情趣,无论侧重什么,首先在思想上要明确表现的对象在哪一方面触动了你,这幅速写作品要表现什么,然后根据这一指导思想去构思和迅速捕捉对象。

慢写和速写是相辅相成的,在练习时应交替进行,相互促进,才能不断进步。(见图 1-17 和图 1-18)

图 1-17　学生慢写训练

图 1-18　学生速写训练

3．动态素描与动作素描相结合

当人体有了运动之后，各大体块不在同一条中轴线上，而且方向也不一样，从而产生了相互之间的变化关系，我们用素描技法把这些动态生动地表现出来，即称为动态素描。如标准的立正姿势，无论从正面还是背面看，都没有大的动态可言，因为处于立正姿势的人体各部位处于同一条中轴线上，并且人体的各大体块和局部结构都是左右对称的。

所谓动作素描，是动态素描的运动过程，是一系列的动态变化。有些动作的动态比较大，如打球、跑步、跳高等动作，不仅使人体的角度有了很大的变化，还会出现正面、侧面或背面的变化，而且各大体块之间的关系也发生了很大的改变。用素描形式去表现就变得复杂起来，如果处理得不对位，就会出现抖动的现象。画面形象动作的生动与否，绝大部分取决于对动态的准确把握，对动态的理解和描绘，从而避免画面形象动作的呆板，使得整个画面形象似乎要活动起来。

由于动态表情瞬息万变，写生时不允许我们仔细观察，只能凭瞬间的印象作画，这就要求学生学会边看边画的描绘技法和表现形式，力求简练概括地去画，不求完整，但求生动真实。在表现好动态的基础上力求对动作有恰当的描绘，同时要追求动作的流畅性。动作中的每一个姿态光凭速写是

图1-19　学生动态速写训练（一）

不能解决的，看一眼画一笔的写生方法也不可取，因为无论手、眼动作变化多么快，也没有姿态动作变化得快，因此速写不仅要靠对对象的理解、对人体解剖结构的理解和对运动规律的认识，而且还要靠形象记忆、形象思维和形象默写等理性功能来完成，这就需要靠记忆、默写、想象来补充完成，同时也要借助素描的研究性手段。要想画好动态姿态，先要熟悉、了解动作姿态的意义。对动作姿态认识、理解得越深入、越透彻，动态姿态的描绘才能更加生动、自然。所以设计师必须要深入生活，否则就不可能画出有血有肉、生动感人的形象动态速写来。（见图1-19～图1-21）

图1-20　学生动态速写训练（二）

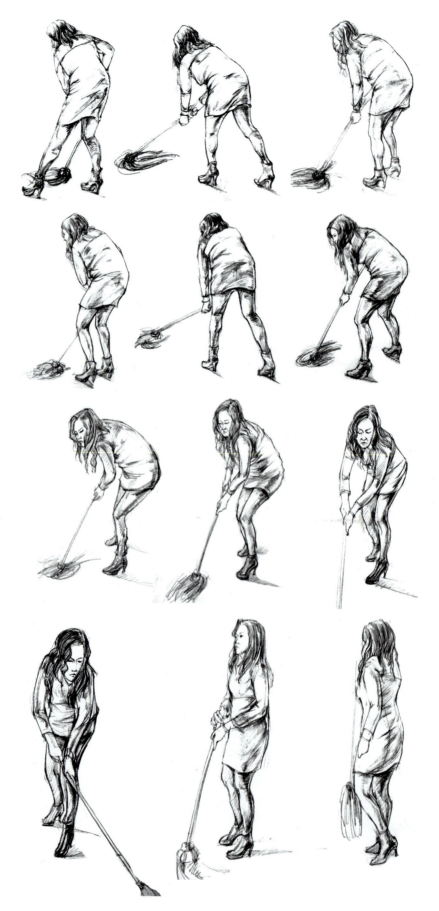

图 1-21 学生"拖地"动作训练

4．动画素描与情节相结合

影视动画片是由许多生动有趣的情节组成的,而情节又是靠角色准确、细腻的动作表演来完成的,如果在动画素描动态动作训练阶段加入对特定剧情的理解,将更接近动画表现的目的,具有很强的针对性。

情节是有故事的,在情节的表现中,枯燥的动作就会变得生动有趣起来。动作与情节相结合,不仅可以打破传统美术训练的框架,使纯艺术的基础训练变得活泼起来,而且也为以后的动画创作打下良好的基础。(见图1-22)

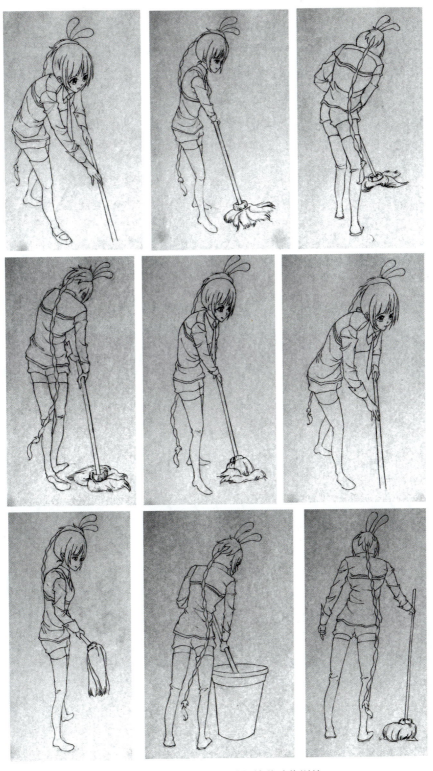

🔸 图1-22 学生"拖地"情节动作训练

1.3 动画专业素描与动画创作的关系

　　动画素描训练的目的就是要把其与动画创作结合起来，通过动画素描的训练能不断提高设计师的视觉敏感力和对形象的综合分析力，用丰富的想象在动画创作中能够准确而生动地画出人物整个动作的关键转折点。动画素描训练必须要达到准确、鲜明、生动的要求，经过长期不懈的努力，逐步解决线条的问题。如对线条的长短、疏密、粗细的把握能运用自如，这与动画线条处理有密切的关系。另外，要解决造型问题，如对人体结构、体积感、动态、运动规律以及对形象的特征、表情、夸张程度的处理，还有对人物形象的空间透视关系的研究和掌握，都同动画创作有密切的关系。初学动画素描的人对人物解剖和结构不够熟悉，所画人物形象往往结构不准，或者不会处理线条和明暗关系，不会取舍概括，使动画上的人物形象缺乏生动感。也就是说，在动画素描过程中一定要时刻牢记抓整体、抓动势、抓特征，只有这样才能简明扼要并且准确生动地描绘对象，在动画创作和制作中需要牢牢抓住这些最基本的技法。这些习惯只有经过长期动画素描训练才能养成，也才能迅速而准确地在动画创作中表现出来。（见图1-23和图1-24）

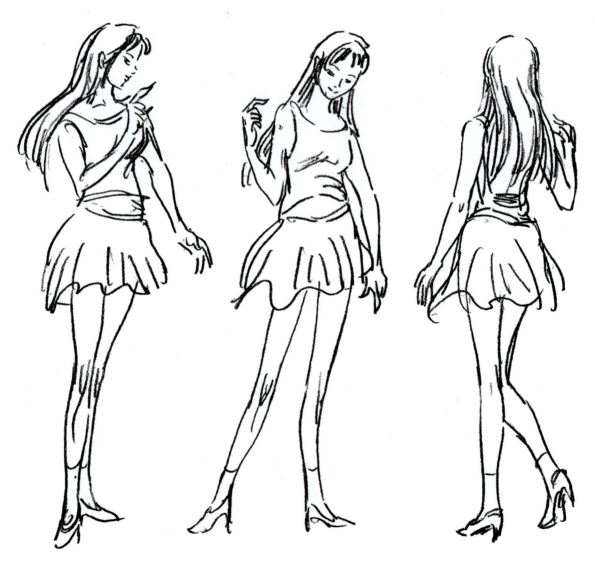

图1-23　动态线描训练

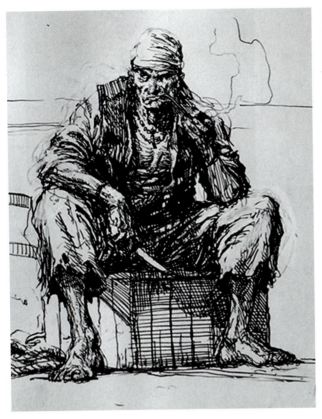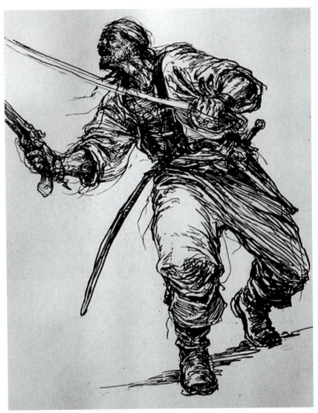

图1-24 动态素描训练

1.4 动画专业素描的绘画工具及表现

进行素描训练时,首先考虑的是工具的选择。不同的载体和绘画工具都会有不同的效果,因为绘画载体和绘画工具种类繁多,对初学绘画者来说显得有些无所适从。一般来说常用的载体有素描纸、毛边纸、牛皮纸等;常用的工具有橡皮、小刀、画板、夹子和各种类型的笔等。画素描最重要的绘画工具笔的种类有很多,最基本的是铅笔,这是最为方便、最为常用和廉价的绘画工具,一般动画创作也大都是应用铅笔来完成的。当然,也可以尝试应用其他一些作画工具来进行素描训练,同样有助于素描水平的提高。常用的素描工具还有炭笔、钢笔、油笔(圆珠笔)等。在进行素描训练时,随着表现对象的不同,采用多种不同的作画工具和不同的画法,能获得多种不同的效果。但作为动画工作者,采用单线画法是最为简便和有效的,也最容易同工作结合起来。

1. 各种纸张

素描用的纸张有很多种类,不必过分挑剔,可以根据笔的类型、要表现的对象和个人习惯选用,如可用素描纸、毛边纸和牛皮纸等,也可以使用质地较细密的卡纸。不同的纸会产生不同的效果。一般情况下,较润滑的笔尖适合于比较粗糙的纸张,而较粗的笔尖适合于平整光滑、密度较大的纸张。但这也不是绝对的,因为纸质的选择与其所追求的画面效果有关。不同类型的笔会产生不同的笔触和肌理,营造出或厚重、或细腻、或粗糙、或平滑的美感。初学者用单张的素描纸即可,既便宜又方便,创作起来无拘无束。(见图1-25)

图 1-25　素描纸、牛皮纸、卡纸

2．橡皮、小刀、画板和夹子

画素描用的橡皮主要分为两种：一种是普通的绘画橡皮；另一种是黏性较好的可塑橡皮。普通的绘画橡皮更适用于清除和擦掉画面中多余的线条和色块，黏性较好的可塑橡皮适用于减弱色调。在素描训练中，不主张经常使用橡皮涂改，因为素描要概括表现对象，尤其是画细节时，反复涂改会破坏生动的效果，甚至影响当时的感觉，适当应用橡皮起到适当的修改作用即可。

小刀可选普通的、较锋利的美工刀或其他刀子，不建议使用旋笔刀。画板一般是普通的、表面光滑的、有一定硬度的木板或塑料板等。夹子要有一定的弹性。

以上这些工具或多或少地会影响作画时的感觉，选用时要细心。（见图 1-26）

图 1-26　画板、小刀和橡皮、夹子

3．各种笔

1）铅笔

素描最常用的工具之一是铅笔，它携带方便，易于修改，能画出流畅的、多变的线条，使作品形成明暗色调，层次丰富细腻，同时也易于深入刻画。铅笔的质量取决于铅芯的品质，铅芯的软硬、深浅都会影响绘画的手感和画面的效果。绘画用的铅笔用 H 和 B 来表示。H 的数值越大，铅芯的硬度越高，颜色越浅，画出的线条工整细致；B 的数值越大，铅芯越软，颜色越重，画出的线条具有更丰富的表现力和更微妙的色调。HB 的铅芯是中性的，不软不硬。根据经验，画脸部、手部等细节时一般使用 2B 绘图铅笔，画动态线、身形衣褶时使用 4B 绘图铅笔较好。还有一种铅芯为扁平的速写铅笔，画出的线条可宽可窄、可粗可细，变化中蕴含着丰富的表情，适合大面积铺设调子，以营造画面的光影效果。铅笔的缺点是铅芯容易折断，笔端磨损较快，画重了会产生反光，给人"腻"的感觉。（见图 1-27 ～图 1-29）

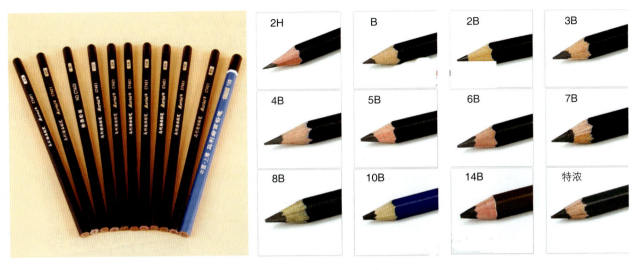

图1-27 铅笔的特性

图1-28 用铅笔创作的素描作品

图1-29 铅笔素描效果

2）木炭条和炭精条

木炭条的绘画效果对比强烈、层次丰富，有较强的表现力。用手指擦抹会产生更加细腻的层次感，色调丰富，颜色纯度高，不反光。木炭条质地松软，线条变化微妙，易于形成明暗调子，但附着力差；炭精条有多种颜色，且有棱角，利用炭精条棱角处可以画出精细又富于变化的线条，表现更为丰富，可以大面积涂抹，用手指揉擦会产生柔和自然的效果。但不易修改和反复绘制，要求绘画时落笔准确肯定。由于碳粉易于脱落，画完需要用定着液固定画面以便于保存。（见图1-30～图1-32）

图1-30　木炭条和炭精条

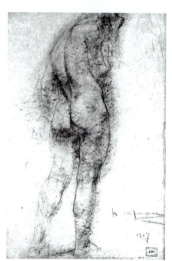
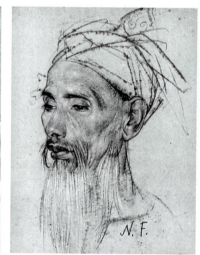
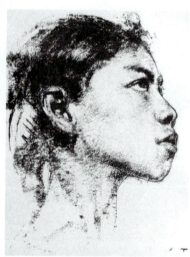

图1-31　绘画大师费钦的炭笔作品

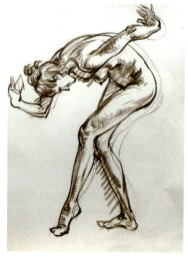
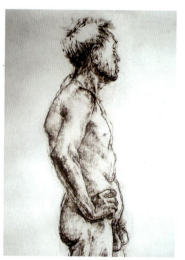

图1-32　炭笔写生素描

3）钢笔

钢笔是一种特殊的素描工具,包括普通钢笔和针管笔等。钢笔类工具的表现手法基本以点、线为主,通过排列与叠加能表现丰富的明暗层次,强调黑白两极。钢笔线条清晰、明确,利用各种肌理可表现不同深浅的灰面,以增强画面的层次感。钢笔还具有携带方便,完稿后易于保存的特性,多用于室外较快速素描。针管笔所画线条精确细致、均匀流畅,不易表现大面积的调子,常用于刻画细部。(见图 1-33 ~ 图 1-35)

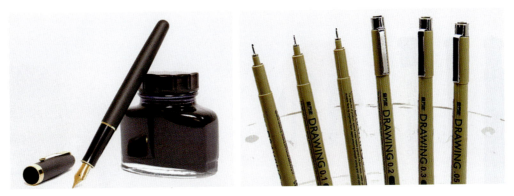

图 1-33 钢笔与针管笔

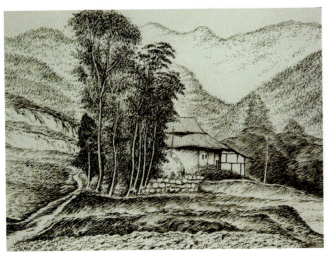

图 1-34 钢笔写生素描

图 1-35 钢笔素描

4）油笔（圆珠笔）

油笔画素描不太常用。它是一种油性的书写工具，有时也用于绘画。油笔包括很多种颜色，最常用的是蓝色油笔。由于笔尖有一个珠子滚动，所以比较圆滑，外部表现与针管笔差不多。其对应的创作手法基本以点、线为主，通过排列与叠加表现明暗层次，线条清晰而发亮，可以利用各种肌理表现不同的质感。油笔携带方便，完稿后易于保存，多用于室外速写。缺点是不易表现大面积的调子，容易油腻。（见图 1-36 ~ 图 1-38）

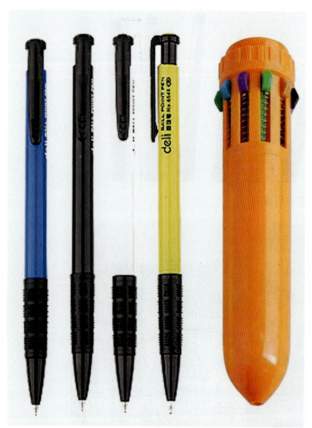

✛ 图 1-36　油笔的特性和表现

✛ 图 1-37　油笔场景素描

🔺 图 1-38　油笔动漫造型素描

总之,艺术创作是伴随着绘画技术的发展、新材料的开发而不断进步的。需继续挖掘不同工具材料的表现潜力,推动艺术表现的不断深入。但表现技法可以不断进步,艺术修养却需长期积累,工具就是工具,永远代替不了思想,创作时只有熟能生巧,别无选择。训练时首先选择一种易于掌握的工具,不要急于求成,因为任何的绘画工具材料与绘画技巧都是为造型服务的。

思考与练习
1. 素描与动画素描有什么区别?
2. 如何选择自己得心应手的绘画工具去表现作品?
3. 如何处理素描中整体和局部的关系?
4. 动画素描在动画制作中有什么作用?

第2章 动画角色素描造型基础

学习目的：通过本章的学习，理解动画角色（人物、动物）的结构、透视、比例和几何形体概括及夸张等基本知识。在动画角色素描的练习中有一个全方位的把握。

学习重点：了解动画角色的结构、透视、比例和几何形体概括及夸张知识，重点掌握这些知识在动画素描中的实际应用。

动画素描是加强动画艺术基本功的一个极好的训练手段，是培养动画制作人员敏锐的观察鉴赏能力、研究分析能力、直觉判断能力以及灵活抓形能力、形象造型能力、间接概括能力和画面组织能力等的一种极为有效的方法。但要达到上述要求，就需对其结构有一个非常准确的认识和理解，让我们拿起画笔尝试一下各种角色结构知识的一些基本训练，从绘画角度对不同种类的角色比例的限定以及其骨骼、肌肉、关节、几何形概括、透视、重心和动态线的知识有较深入的理解和掌握。

值得提醒的是，动画素描重在概括，但不等于草率；重在简练，但不等于简单；追求画面的生动活泼，但不等于是表面的浮华。因此，要画好动画素描，必须重视基础的掌握，也就是必须掌握其结构、比例和透视的关系，要有主体与几何体观念，还要研究角色的运动规律。

2.1 人物角色素描造型基础

在学习动画素描时，人体结构及各种形态特征及其变化是必须要掌握的。动画创作人员要想把握好人物形象的特征及人物的运动规律，要想在今后的动画创作中熟练地勾画人物各种动态，就必须要观察与理解人体的基本结构知识。在画动画素描时，我们需要掌握最基本的人体结构，并充分地加以运用。

2.1.1 人物角色素描对人体的理解

现在我们要进入本小节的重点部分，前面拿出的纸张和画笔还不能放进抽屉里，而要更加认真地加以记录和表现，接受更加严格和枯燥的"训"，为"练"做好准备。

1. 人物角色素描创作中必须掌握人体解剖结构

1）人体的基本组成部分

为研究人体整体与局部的关系，根据解剖学一般把人体分为四个部分，即头部、躯干部、上肢部和下肢部。

（见图2-1）

头部：人体头顶至下颌底及枕外隆凸的部分。

躯干部：人体下颌底、枕外隆凸至耻骨联合的部分，包括颈、胸、腹、背等几个部分。

上肢部：与人体肩胛骨、锁骨连接的肩关节开始至手指部分，包括上臂、下臂、手部几个部分。

下肢部：与髋骨连接的髋关节开始至足底部分，包括大腿、小腿、脚几个部分。

2）全人体

在了解具体的人体骨骼、肌肉以及运动时，必须先从人体的整体结构入手，我们称之为"全人体"，包括骨骼系统和肌肉系统。

（1）骨骼系统

骨骼系统又称作"人体骨架"，共有179块主要骨头组成。所有的骨头都绝妙地发挥着特殊功能，而它们的有机组合形成一个坚固而轻巧的结构。骨骼系统主要由头骨、脊柱、胸廓、髋骨、锁骨、肩胛骨、肱骨、尺骨、桡骨、腕骨、掌骨、指骨、股骨、髌骨、胫骨、腓骨、跗骨、蹠骨和趾骨组成。

根据全身骨骼图所示，人体里最重要的支撑结构是脊柱，呈S形，上面与头颅相连，中部与细而弯曲的肋骨组成的胸廓体相连，下面与髋骨相连，这样就把几个骨骼部件从上到下连接起来了。然后就是四肢的连接，上肢的肩部是锁骨、肩胛骨、肱骨三块骨头的交汇处，锁骨的内端与胸骨体相连，外端与肩胛骨相连，而肩胛骨的"涡"正好与肱骨的上面的光滑面相连，肱骨在下端与尺骨和桡骨的上端相连，尺骨、桡骨的下端又与腕骨相连，腕骨与掌骨相连，而掌骨又与指骨相连，这样上肢就连接起来并与整个骨架相接。下肢的连接也与上肢相似，粗而强壮的大股骨的上端与髋骨的髋臼相连，下端与胫骨、腓骨的上部、膑骨相连，胫骨、腓骨的下端又与跗骨相连，跗骨与蹠骨相连，蹠骨与趾骨相连，这样下肢就连接起来并与整个骨架相接，形成了完整的骨骼系统。（见图2-2）

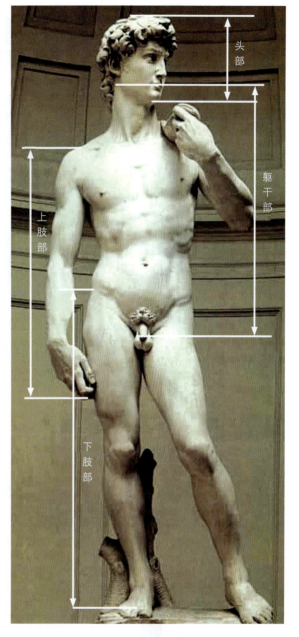

图2-1 解剖学中人体的分类方法

按照骨的形态基本上可分为长骨、短骨、扁骨和不规则骨四个类型。

长骨：呈长管状，分为一体和两端，又叫骨干，是指长骨中间较细的部分。骨的两端膨大，其光滑面称为关节面，覆有关节软骨。长骨分布于四肢，在运动中起杠杆作用，如肱骨、股骨等。（见图2-3）

短骨：一般呈方块形，多成群地分布于运动较复杂和受力较大的部位，如腕和足的后部。短骨能承受较大的压力，连接牢固，主要起支持作用。短骨具有多个关节面，所表现的运动较为复杂且幅度较小。（见图2-4）

扁骨：呈扁宽的板状，分布于头、胸等处。常围成腔，支持保护着重要器官，如头盖骨保护着脑，胸骨和肋骨构成胸廓保护着五脏等。扁骨也为骨骼肌提供了广阔的附着面，如肋骨、肩胛骨等。（见图2-5）

不规则骨：其形状不规则，多种多样且功能各不相同，如椎骨、髋骨等。（见图2-6）

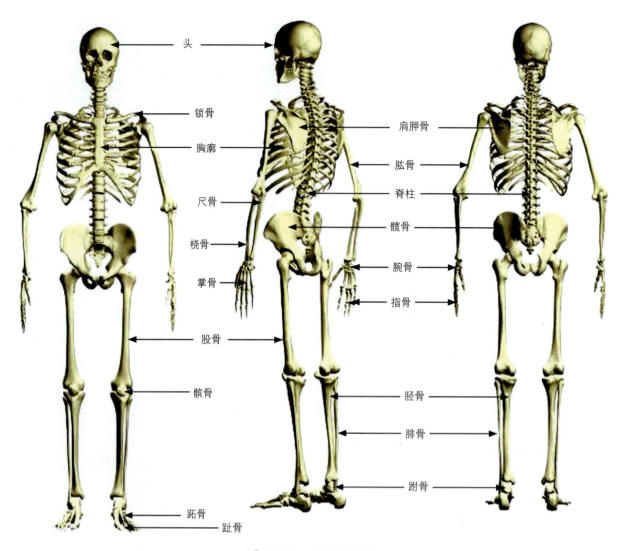

🕇 图 2-2 人体骨骼系统

🕇 图 2-3 长骨（肱骨）

🕇 图 2-4 短骨（掌骨）

第 2 章　动画角色素描造型基础

🔶 图 2-5　扁骨（肩胛骨、肋骨）　　　　　　　　　🔶 图 2-6　不规则骨（椎骨）

　　以上是对人体骨骼的简单描写，在后面几章的内容里有较详尽的描述。对初学者来讲，最初学习起来非常陌生而且枯燥，但还要耐着性情努力记好笔记，最终牢记在心里，不管怎么说，这对建立系统的基本功能的印象还是很有帮助的。现在看起来可能是毫无生气的骨架，但只要改变一下活动方式，它们的完美造型与各自具有的特殊功能就丝毫不差地连接成一体并展示出来，这时我们就会为这些精巧的构造而赞叹不已。（见图 2-7 和图 2-8）

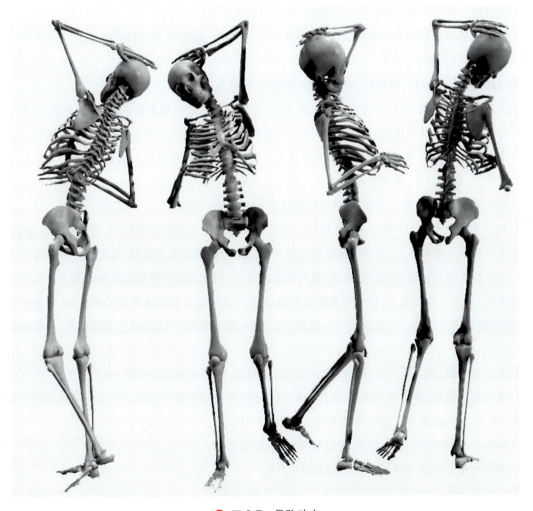

🔶 图 2-7　骨骼动态

37

图 2-8　骨骼运动

（2）肌肉系统

肌肉系统是比较复杂而重要的。从内到外分为三层，即深层肌肉、中层肌肉和浅层肌肉。在造型艺术中，只有影响外表的浅层肌肉的形状特征、大小比例才是重要的，而且肌肉是活动性很强的器官，它们通过收缩和舒展产生运动，使人体完成各种各样的动作。一般来说，没有一块肌肉是独自运动的。人体无论发生什么样的运动，都会有一部分肌肉收缩，而与这个运动部位相关的其他肌肉就会发生不同程度的放松，不管是弯曲手指还是弯曲躯干都是这样的。了解每一个姿势中哪些肌肉收缩、哪些肌肉放松，可以帮助我们确定哪些表面形体需要被强调。这在动漫创作中尤为重要，动漫艺术家通常以这些特征为参考，有意识地夸张那些紧张的肌肉，而缓和地表现那些放松的肌肉。但无论如何夸张变形，内部的结构必须是正确的。

影响人体外形的浅层肌肉主要包括头肌、胸锁乳突肌、三角肌、胸大肌、前锯肌、腹直肌、腹外斜肌、斜方肌、背阔肌、冈下肌、小圆肌、大圆肌、臀肌、二头肌、三头肌、桡肌、尺侧腕骨肌、桡侧腕骨肌、手肌、阔筋膜张肌、缝匠肌、股内侧肌群、股四头肌、半腱肌、半膜肌、股二头肌、腓肠肌、比目鱼肌、跟腱、足肌等。

以上肌肉的名称是根据其形态、大小、位置、起止点、作用和肌肉走向等来命名的，如斜方肌、菱形肌和三角肌等是按其形态来命名的；肋间内肌、肋间外肌、外肌等是按方位来命名的；肱三头肌、股二头肌等是按其形态和位置来综合命名的；臀大肌、臀中肌、臀小肌是按其大小和位置来综合命名的；胸锁乳突肌、喙肱肌等是按起止命名的；腹内斜肌、腹外斜肌、腹横肌等是按其位置和肌束来命名的。不管按什么来命名，最终的目的是要名称与肌肉形状和位置连接起来，牢记于心，并能实际具体应用。（见图2-9）

人体肌肉从总体上可分为骨骼肌、平滑肌和心肌三个类型。在这些肌肉类型中，骨骼肌是最重要的，因为人体肌肉主要是附着在人的骨骼上，在神经系统的支配和调节下可随意伸展与收缩，这是肌肉的特点。骨骼肌一般都由中间的肌腹和两端的肌腱两部分组成，肌腹有收缩能力，人的运动就是靠骨骼肌的收缩而产生的。肌腱较坚韧而没有收缩能力，正因为如此，它能保持骨骼的有效连接。平滑肌由数层扁平的细胞组成，它存在于身体器官的内表面，负责器官内部运动。心肌仅位于心脏壁上，负责心脏的跳动。从造型艺术角度讲，与我们联系紧密的是骨骼肌。

骨骼肌又分为长肌、扁（阔）肌、短肌和轮匝肌四种类型。造型研究又以长肌、阔肌为主。

长肌：其肌腹成菱形，多分布于四肢，如二头肌、三头肌、四头肌都属于长肌。还有一些长肌的肌腹被中间腰分成两个或两个以上的肌腹，如二腹肌和腹直肌。（见图2-10）

阔肌：呈板状，主要分布于胸、腰壁，其腱呈膜状。（见图2-11）

短肌：主要分布于深层，我们只能间接涉及。

轮匝肌：多呈环形，分布于口与眼的周围，如口轮匝肌、眼轮匝肌。肌肉收缩能开、关口和眼睛，是表情肌的主要肌肉之一。（见图2-12）

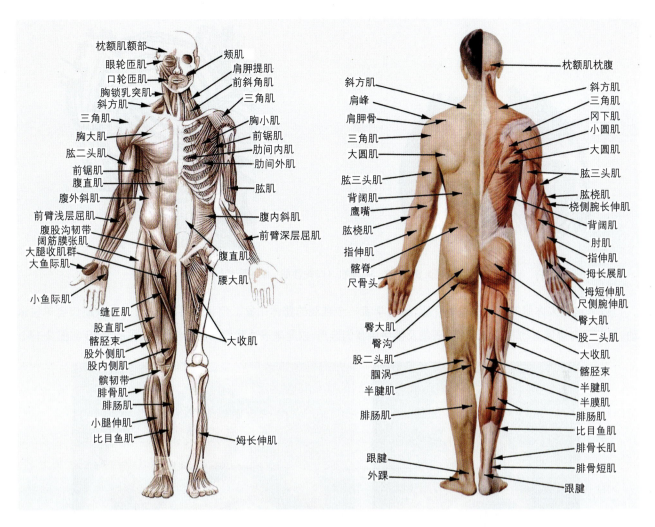

图 2-9 人体肌肉系统

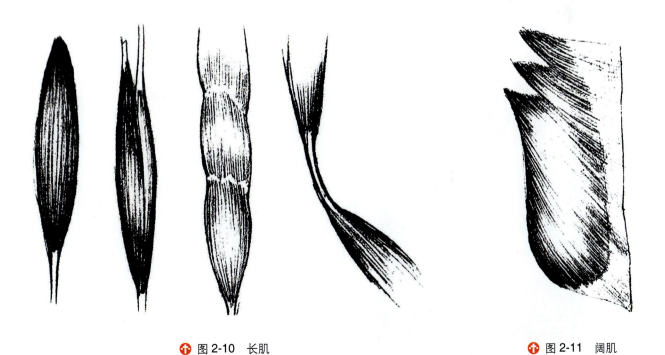

图 2-10 长肌　　　　　　　　　　　　　　　　　　图 2-11 阔肌

图 2-12　轮匝肌（口轮匝肌、眼轮匝肌）

　　以上这些人体肌肉只是简单地介绍，给初学者一个直观的整体印象。但我们要牢记，没有一块肌肉会单独运动，只有组合协调运动才能有无穷的表情及情绪供我们选用，以此来表达我们的思想情感。（见图 2-13 和图 2-14）

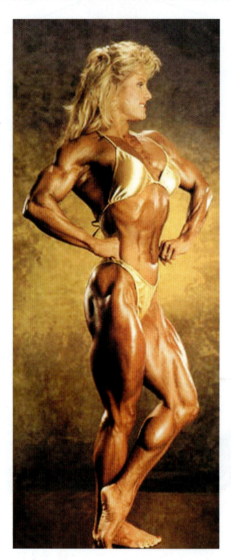
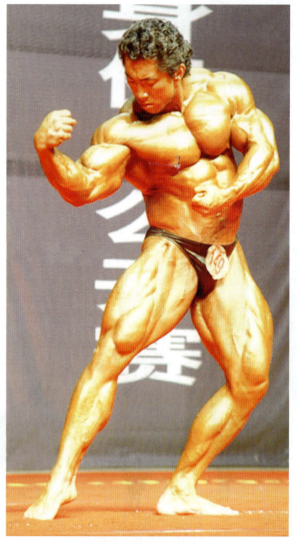

图 2-13　健美

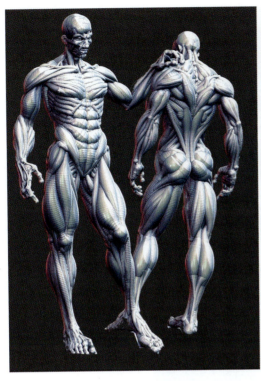
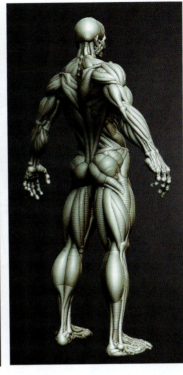
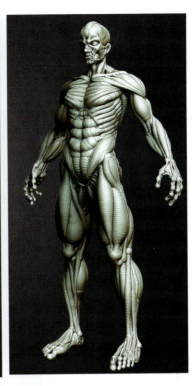

❋ 图 2-14　人体模型

在画动画素描时，对人体外形影响较大的骨骼部分的掌握是非常重要的，要注意骨骼两端常常因为不被肌肉覆盖而外露的骨点，这些骨点即使人穿上衣服也会显露出来，这就给动画艺术家提供了依据，因此，熟悉、掌握这些骨点有助于形象和人物动作变化的创作。

初学者在画人体结构和运动时，往往对全人体的关节点比较模糊，更谈不上如何恰当地应用关节来表达自己的感受了，因此，了解全人体关节点及其特征是非常必要的。尤其在动漫创作中，这种能力是每一个动漫设计师和原动画工作者必须掌握的技能之一。

关节是指能活动的骨与骨之间的连接点。在全人体上大小能活动的关节点共有70个，其活动范围各不相同，它们分别为颈关节（第七颈椎）、腰关节（第十二腰椎）、肩关节（一对）、肘关节（一对）、腕关节（一对）、掌关节（五对）、指关节（九对）、髋关节（一对）、膝关节（一对）、踝关节（一对）、跖关节（五对）、趾关节（九对），这些大小关节点构成了全人体活动的条件。掌握这些关节的特征、关节点的位置和活动范围对人体方面的素描是至关重要的。（见图2-15）

关节一般由关节面、关节囊和关节腔三部分组成。关节面是两个或两个以上相邻骨的接触面，一个略凸，叫关节头；一个略凹，叫关节窝。关节面上覆盖着一层光滑的软骨，可减少运动时的摩擦；软骨有弹性，还能减缓运动时的振动和冲力。关节囊是很柔韧的一种结缔组织，把相邻两骨牢固地联系起来。关节腔是关节软骨和关节囊围成的狭窄间隙，其作用是使两骨关节面的形状相互适应，减少运动时的冲击，有利于关节的活动。（见图2-16）

关节在肌肉的牵引下可做各种各样的动作，其运动形式说明如下。

屈和伸：屈时，相邻两骨之间的角度较小；伸时，相邻两骨之间的角度较大。

内收和外展：向人体正中心靠近的肢体为内收，向人体正中心远离的肢体为外展。

旋内和旋外：旋转是骨绕本身的轴转动，如肢体前面转向内侧为旋内，肢体前面转向外侧为旋外。

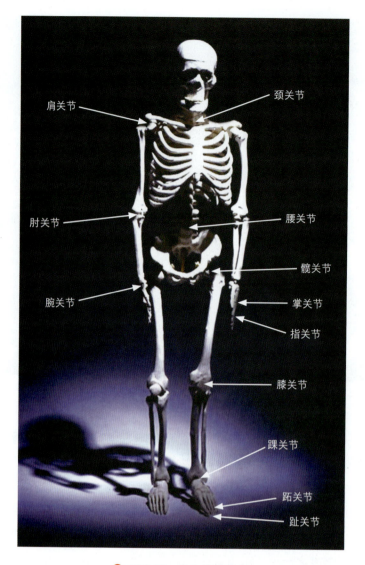

图 2-15　全人体关节点

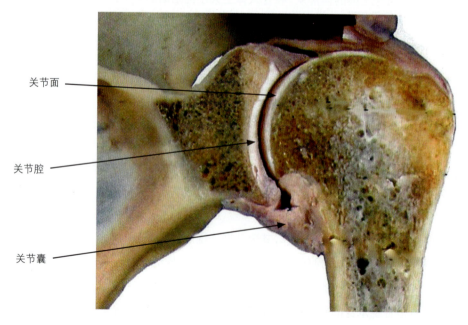

图 2-16　关节的组成

环转：屈、伸、内收、外展的复合运动为环转。这时骨的近点在原地转动，远端做圆周运动。但要注意环转时的运动范围。（见图 2-17～图 2-20）

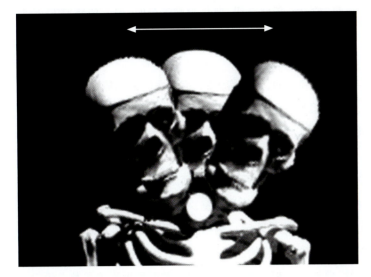

图 2-17　头关节的运动

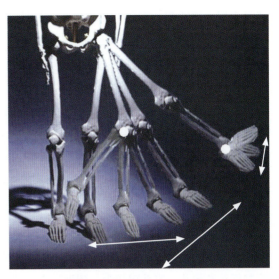

图 2-18　髋、膝、跖关节的运动

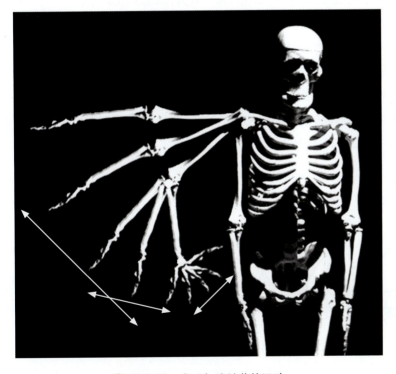

图 2-19　肩、肘、腕关节的运动

图 2-20　腰关节的运动

3）对人体外形影响较大的肌肉部分

画动画素描还需要熟练掌握对人体外形影响较大的肌肉部分，因为人体外形较大的肌肉部位主要有颈部、躯干部、上肢部和下肢部，每一部位肌肉的大小形状都对人体外形有巨大的影响。

（1）颈部肌肉对人体外形的影响

颈部肌肉在解剖上比较复杂，但影响人体外形的肌肉不太多，主要是颈阔肌、胸锁乳突肌和斜方肌三部分。其中左右胸锁乳突肌将颈分为明显的颈前三角、左颈侧三角、右颈侧三角三个部分。颈前三角从外形上看呈 V 字形，上部以左右颧骨乳突和下颌舌骨肌后腹为界，下部以胸骨上窝为界，上宽下窄，左右等边。颈前三角中的喉结

与气管软骨向上凸起,明显突出于外形,尤其是较老、较瘦的男性老人。左、右颈侧三角呈 A 形凹陷,明显突出于人体外形。其顶点为胸锁乳突肌与斜方肌在枕外隆突止点的交合处,两侧以胸锁乳突肌和斜方肌为外轮廓,下以锁骨中段上缘为界。在颈侧三角中有头夹肌,肩胛提肌,前、中、后斜角肌、部分肩胛舌骨肌,但一般情况下,这些肌肉都隐藏在内,只有做激烈运动时,部分肌肉才能凸显于锁骨线上缘凹陷处。因此,在动漫创作中,对胸锁乳突肌和斜方肌上部、喉结这些部位要做大力夸张,以表现造型的表情和情绪。

颈阔肌:这是颈浅肌群的一部分。覆盖着颈部的前面和侧面,起于胸大肌、肩三角肌的筋膜,越过锁骨和下颌骨至头面部下的咬肌筋膜、下唇方肌和笑肌而止。颈阔肌参与了人物的面部表情运动,但只有在面部表情极端恐惧和愤怒时,或用了很大力气时,颈阔肌才有更明显的体现。同时,外面的颈阔膜覆盖了颈部全部的前面和侧面,使表皮变得光滑。

胸锁乳突肌:这是颈部正面和侧面最显著的外形,斜行于颈部的两侧,位于颈阔肌之下,是一对强有力的骨骼肌。胸锁乳突肌下端分两个头,内头附着于胸骨柄前面,外头则嵌在锁骨内侧、1/3 处的锁骨胸骨端,它们联合起来合成一个更圆的外形,呈方锤体,斜向后行,两头合一止于颞骨乳突。胸锁乳突肌是由胸乳肌和锁乳肌进化而成的,其主要作用是两块胸锁乳突肌彼此相对收缩,从而控制头部的左右转动,但它们同时收缩的时候则可以控制低头和抬头。当头部扭向一侧到一定程度的时候,整块肌肉都被看得一清二楚,并明显地影响着整个颈部外形。在动漫艺术表现中要特别强调这块颈部肌肉,可以把人物造型表现得强壮有力,体现出刚强之美。

斜方肌:这是背部的一块浅层肌肉,但斜方肌上部填充了颈部轮廓和锁骨之间的区域,并呈三角楔形,这就构成了颈部的一块重要肌肉。它从头干骨的根部生出,位于耳根部之上的地方,向下延伸。斜方肌在颈沟及颈部中间的沟槽的两边形成一个纵向的、高起的平面,沟槽沿着脊椎向下,形成第七颈椎和脊突的重要标志。斜方肌的轮廓线被下方的斜角肌和肩胛提肌的肌群衬托得更宽,形成了颈部和肩部微微弧起的外形特征。这个弧度是由斜方肌的肌肉纤维从肩峰斜着向第五颈椎突起时形成的,轮廓线的方向发生了变化,在表现时也应特别注意,夸张这个弧线,也可以表现魁梧刚强的气质。(见图 2-21 和图 2-22)

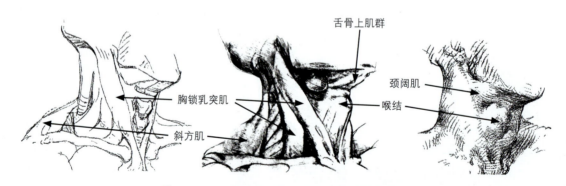

图 2-21 颈阔肌、胸锁乳突肌和斜方肌的结构

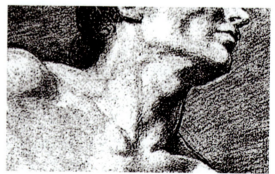

图 2-22 颈部肌的表现

（2）躯干部肌肉对人体外形的影响

躯干部影响人体外形的肌肉主要有躯干前部的胸大肌、腹直肌和腹外斜肌，以及躯干后部的斜方肌、背阔肌、臀中肌和臀大肌。

胸大肌：这是胸部的最大肌肉，呈厚厚的三角形，位于胸骨两侧，是一对强壮的浅层骨骼肌。胸大肌起点分为上、中、下三个部分，上部为锁骨内1/2处；中部为胸锁关节至第六肋的前半侧，相当于软骨部分；下部为腹直肌腱前叶。胸大肌的肌尾位于肱骨前的肩三角肌与肱二头肌长头中间，而止于肱骨大结节嵴肌上，该肌的作用是内收上臂。在胸骨的骨面上，尤其是男性，由于胸骨两侧胸大肌的缘故，在外形上胸骨呈沟状的特征，称为"中胸沟"。当两侧胸大肌同时收缩时，中胸沟的外形特征更加明显。更详细的情形是，胸大肌从胸骨上窝及左右两锁骨的正中心垂直地伸展到剑突软骨，其胸肌下部与胸骨的前表面相连接，在那儿可以数出五块突出的肋骨，尤其是瘦人和老人显现得更明显一些。如果是女性的胸大肌，其乳房置于第三肋骨的部位，乳房覆盖了胸大肌的下半部。在进行艺术表现时，要注意女性的胸廓较男性小，在乳房的腋窝尾处，块状的胸大肌横越过胸小肌，经由三角肌的下方嵌入肱骨。在这里应表现腋窝的立体感，避免造成平板的"黑洞"，这也是学习者对结构不甚了解而常出现的问题之一。表现胳膊上举的动作时，胸肌也随着手臂的向上运动而活动。胸肌细长的边缘与背阔肌的前缘、胸部的侧面及前锯肌、手臂内侧共同形成了腋窝明显的轮廓，因此，腋窝的艺术表现是非常重要的。另外，胸肌上方在它的起点处与肩胛骨相接，这一部分胸肌随着手臂位置的不同而变化。当手臂向下时，胸肌向内收缩；当手臂平伸时，胸肌外展，将手臂举起；当手臂上举时，胸肌向上拉动锁骨下的肌肉纤维，在肩关节中部的上方转动，与此同时，这些肌肉纤维停止内收，代之以肱骨外展，完成上举的动作任务。（见图2-23和图2-24）

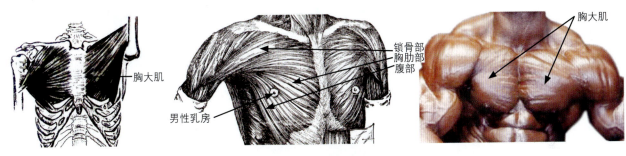

🟠 图2-23 胸部肌肉的结构

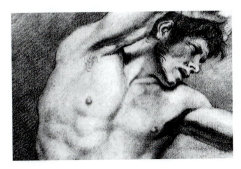

🟠 图2-24 胸大肌的结构与艺术表现

腹直肌：这是腹部的浅层肌肉，也可看作是躯干前部胸廓与骨盆之间的连接部分。腹直肌位于腹中部腹膜肌上层、腹内斜肌下层，左、右各一块。腹直肌为多腹肌，通常以三个腱将腹直肌隔断，并且相互连接在一起。最上方的一条腱在剑突的稍下方，最下方的一条腱在脐孔处，中间的一条腱正好处于上、下两条腱的中部，这三条腱分割的部位极易从人体皮肤表面上看到，尤其是在瘦而健康的人体表面上会看得更清楚。腹直肌为上宽下窄的带形多腹肌，两侧腹直肌外缘以腹白线相隔，腹白线在脐孔上方为带状，在脐孔下方为线状。腹直肌起于胸廓的

第五至七根肋骨上及剑突的前面,向下为长而平坦的垂直肌肉,一直到耻骨联合和耻骨结节为止。腹直肌的运动能使腰椎向前弯曲。

腹外斜肌:这是腹部浅层肌肉,好像手风琴的褶皱层,与前锯肌和背阔肌相交错,对人体外形的影响较大。腹外斜肌位于腰的两侧,左、右各分布一块,以八个肌齿起于胸廓的第五至十二对肋骨的外侧面,肌纤维分为两部分,向腰下方发展。腹外斜肌止点为两个部分,一部分为胯骨髂嵴的前半部;另一部分向内下方发展,逐渐变宽为腱膜,止于腹白线和腹股沟韧带。腹外斜肌的运动可使胸廓前屈、侧屈或回旋。如适当表现此肌肉,可使人体形象更结实。腹外斜肌的八个肌齿中,上五个肌齿与前锯肌相交错,下三个肌齿同背阔肌相交错,形成胸侧锯齿状肌肉的造型结构。在动漫表现中,对此肌肉的夸张变形,能有力地表达健壮优美的形态。(见图 2-25 和图 2-26)

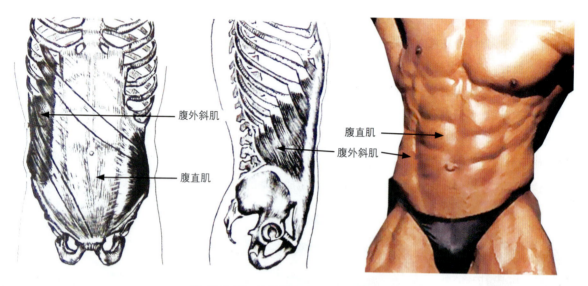

⊕ 图 2-25 腹直肌和腹外斜肌的结构

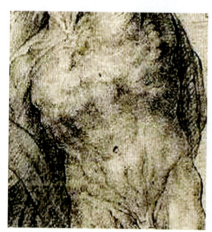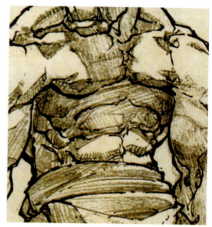

⊕ 图 2-26 腹直肌和腹外斜肌的表现

斜方肌:这是背部的浅层肌肉,对人体外形影响很大。斜方肌左、右各一块,形状像一个大菱形。斜方肌起于颅底的枕骨、项韧带、第七颈椎及全部胸椎的棘突部;止点分为上、中、下三个部分,上部止于锁骨外侧和肩峰的内部边缘,中部止于肩胛骨棘的上边缘,下部止于肩胛骨结节处的扁平三角状腱。斜方肌的运动能上提肩峰和下拉肩胛骨。从人体背部外形上看,斜方肌上部,在第七颈椎和第一胸椎棘突部分,由韧带构成的菱形状腱膜对外形有较大的影响,在进行动漫表现时应特别注意。(见图 2-27)

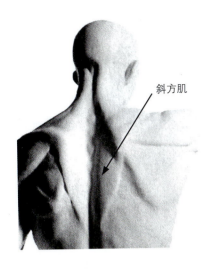
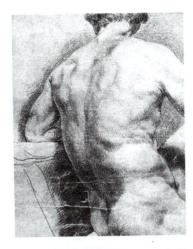

✪ 图 2-27　斜方肌的结构与表现

背阔肌：这也是背部面积较大的浅层肌，对外形影响极大。背阔肌的肌肉层较薄，位于其下的各种构造仍能看得清楚。背阔肌在斜方肌之下，起于第七胸椎棘突至骶中嵴、髂嵴外唇后 1/3 处的腰背筋膜，肌束向外上方集中，在肩后绕过大圆肌，同大圆肌共同止于肱骨上部的小结节嵴，因此，背阔肌的作用可以内收、下拉和向后拉上臂。背阔肌同大圆肌共同构成了腋窝后壁的主要造型结构。在动漫作品中表现人体背部结构时，应着重对斜方肌和背阔肌加以夸张变形，来体现人体的强壮健康。（见图 2-28）

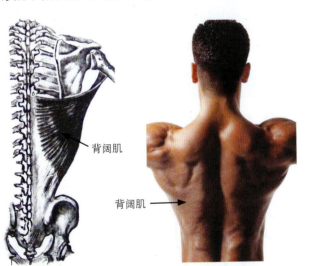

✪ 图 2-28　背阔肌的结构与表现

臀中肌：位于臀部的中部，是浅层肌，直接影响臀部的外形。臀中肌起于髂嵴前束的全长，止于股骨大转子的尖端。臀中肌在外形和作用上都与肩部的三角肌相类似，它的侧面肌肉纤维与下面的臀小肌一起起到使股骨外展的作用；其前部的肌肉纤维起到使股骨向外侧旋转及屈伸的作用；后部的肌肉纤维可使股骨伸展并使之向外转动。在表现时应注意这些细微的变化。

臀大肌：位于臀中肌的后侧，为浅层肥厚的扁肌。臀大肌起于髂嵴后端的髂后上棘和骶骨至尾骨的外侧面，止点分为前上部和前下部，前上部 1/3 处止于髂胫束；前下部 2/3 处止于股骨的臀肌粗隆。臀大肌的作用很大，它可使人体的大腿伸直和旋转，使人体从坐姿中站立起来，并在走路时摆动大腿。在外形上，臀大肌是构成臀部外形的主要肌肉结构。在动漫表现中，夸张其肌肉可使形体发胖并变得结实强壮，尤其在对女性的臀部夸张时，可凸显女性的魅力。（见图 2-29 ～图 2-31）

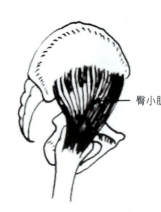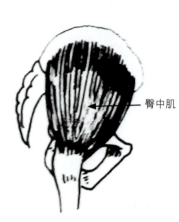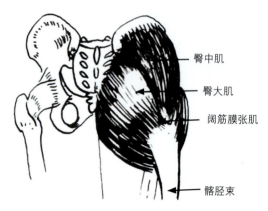

图 2-29 臀部肌肉的结构

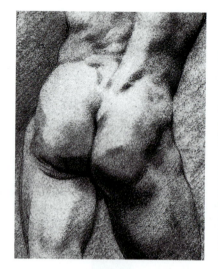

图 2-30 臀部肌肉的结构与表现

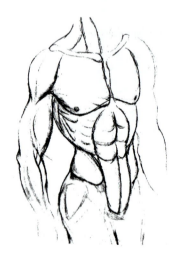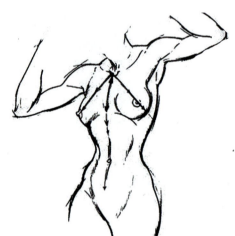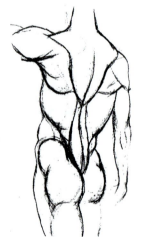

图 2-31 躯干部肌肉的结构与表现

（3）上肢部肌肉对外形的影响

上肢部影响人体外形的肌肉主要有三角肌、肱二头肌、肱三头肌、前臂伸肌群和前臂屈肌群。

三角肌：位于肩头，是较肥厚的肌肉。肩三角肌呈三角形，结构较复杂。该肌的起点分为前、中、后三束，前束起点为锁骨外端下缘 1/3 处，中束起点为肩峰，后束起点为肩胛冈下缘，三束共同止于肱骨外面 1/2 处的三角

肌粗隆。三角肌的肌肉纤维可产生较大的能量，收缩时，可使肱骨上举。比如人体的右臂做上举的动作，即肱骨外展时，是由整个三角肌来完成的，同时配合肩胛骨的转动。向前或向内的转动是由三角肌的前部辅助完成的，三角肌中束到肩胛骨肩峰上的起点在外形上有一起伏变化，三角形前束从肩峰后面向内伸到锁骨外侧的 1/3 处，三角肌的外端向内收缩在中途嵌入肱骨之中，三角肌的后束帮助向后伸展和转动手臂，这样三角肌几束肌肉相互配合，使右臂能灵活地上举并做旋转运动。在造型当中，肩三角肌是肩头最有影响的浅层肌，并同锁骨外端和肩峰、肩胛冈外上缘构成上 V 字形的沟，肩三角肌整个形状的下方构成下 V 字形的沟，这样在记忆时比较方便。动漫表现中要极力夸张对外形影响较大的肩三角肌，能使造型显得有力强健。（见图 2-32 和图 2-33）

 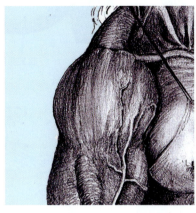 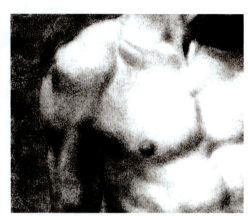

✚ 图 2-32　肩部三角肌的结构与表现

✚ 图 2-33　肩部三角肌结构的动漫表现

肱二头肌：这是前侧非常明显的一块肌肉，也是较强壮的肌肉之一。其起点有两头，即长头与短头。长头起于肩胛骨盂上粗隆，并通过结节间沟；短头起于肩胛骨喙突尖部，两头在肱骨前 1/2 处合并为肌腹，止于桡骨粗隆。其功能是使上臂前屈。

肱三头肌：这是上臂肌最为强健的一块肌肉，是由三条垂直的肌肉组成的，其起点分为三个头，即内侧头、外侧头和长头。内测头起于肱骨中间的内侧，外侧头起于肱骨上端的外侧，长头起于肩胛骨盂下粗隆。三头于肱骨 1/2 处合为肌腹，并变为一长方形肌腱嵌入到尺骨鹰嘴的末端。肱三头肌的肌腹与其腱膜的特殊形态结构对上臂后面的造型具有重要的影响。其最主要的特征就是伸展肘部时会变得更加突出，在表现时应特别注意。当手臂上举时，就会看到一条沟纹将肱三头肌的长头和内侧头区别开来；当手臂伸展时，肱三头肌的外侧头和长头处于备用状态。身体上的肌肉会遵照身体的要求执行各种动作，这一切都保证了机能的效率，并保存了能量。（见图 2-34 和图 2-35）

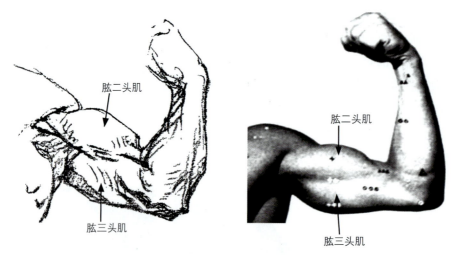

图 2-34 上臂肌肉的表现

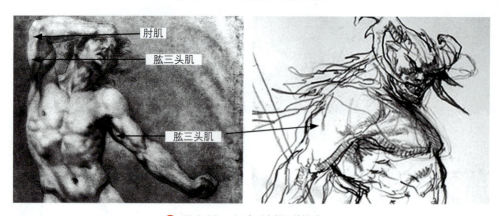

图 2-35 上臂后侧肌群的表现

前臂伸肌群：在前臂的外侧有一强大的伸肌群，对人体外形影响较大。但它不是一块肌肉，而是由多块肌肉共同组成的。影响外形的主要是浅层肌，包括指总肌、小指伸肌和尺侧腕伸肌。

- 指总肌：为浅层肌，位于前臂背的外侧，起于肱骨外上踝的外侧面，止于第二至五指骨末节指骨底背，其功能是伸肘、伸腕、伸指。

- 小指伸肌：为浅层肌，位于指总肌内侧。起于肱骨外上踝背外侧面，止于第五指骨末节指骨底背，可视为是指总肌分离出的肌肉。其功能是伸肘、伸腕、伸小指。

- 尺侧腕伸肌：为浅层肌，起于肱骨外上踝，止于第五掌骨底背面，其功能是伸肘、伸腕。（见图 2-36）

前臂屈肌群：在前臂的前内侧有一强大的屈肌群，称为"尺侧屈肌群"。影响人体外形的主要是浅层肌，由肱桡肌、尺侧腕屈肌、掌长肌和桡侧腕屈肌构成。

- 肱桡肌：位于上臂的前外侧，起于肱骨外上踝的上方外侧，止于桡骨踝的茎突，主要起屈肘的作用，并同旋前圆肌共同构成肘窝的造型。

- 尺侧腕屈肌：属于浅层肌，是影响前臂内侧造型的肌肉之一。该肌肉位于前臂前面表层掌长肌的内侧，起于肱骨内上踝前下面，止于豌豆骨。它的功能是屈肘、屈腕，并使腕内收。

- 掌长肌：属于浅层肌。位于前臂前面表层尺侧腕屈肌的外侧，对前臂上端内侧中部有一定影响。起于肱骨内上踝前下外侧，止于掌腱膜，它的功能是屈肘、屈腕和屈掌骨。

- 桡侧腕屈肌：属于浅层肌。位于前臂前面表层掌长肌的外侧，起于肱骨内上踝前，止于第二掌骨底的前面。它的功能是屈肘、屈腕，并使腕外展。（见图 2-37 和图 2-38）

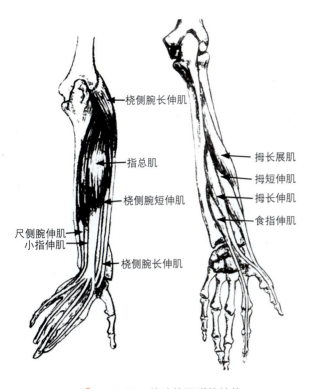

图 2-36 前臂伸肌群的结构

图 2-37 前臂屈肌群的结构

图 2-38 前臂伸、屈肌群的结构及表现

（4）下肢部肌肉对外形的影响

下肢部影响人体外形的肌肉主要有股直肌、股外肌、股内肌、腓肠肌和比目鱼肌组成。

股直肌：位于骨间肌的上层，起于髂前下棘，止于髌骨上缘周围韧带，其功能为屈大腿，伸小腿。

股外肌：位于股直肌的外侧，起于股骨嵴线的外侧唇，止于髌骨上缘周围韧带，其功能是伸小腿。

股内肌：位于股直肌的内侧，起于股骨嵴线的内侧唇，止于髌骨上缘周围韧带，其功能是伸小腿。

腓肠肌：位于比目鱼肌上层，几乎覆盖了整个比目鱼肌。其起点分为内外两头，分别起自股骨内外踝，两头于小腿中间相汇合；止于跟腱。其中内头有很强的缩短和收缩能力，因此，其主要功能为屈膝、伸足。

比目鱼肌：这是小腿部最大的肌肉，完全覆盖了其他深层肌肉的主体，并且在很大程度上影响了小腿的外形特征。比目鱼肌位于腓肠肌的下层，起于小腿外侧腓骨后的上段，与长腱同腓肠肌的肌腱相汇合构成跟腱，止于足跟骨。它的主要功能为伸足。（见图 2-39 和图 2-40）

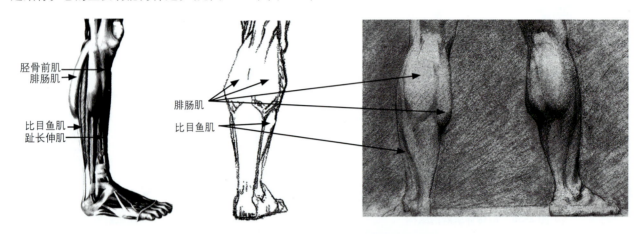

图 2-39　腓肠肌和比目鱼肌的结构及表现

图 2-40　股直肌、股外肌和股内肌的结构及表现

2．动画素描创作中必须要掌握人体比例

比例是美学研究的重要课题之一，也是动画素描必须要解决的问题之一。美学认为"匀称、和谐的比例是美的"。为了更广泛地认识人体比例，我们理性地分析人体的正常比例关系，对创作是有益无害的，但决不可以支配我们的感觉。尤其在动漫创作中，由于涉及各种角度的特点和夸张变形的假定性特征，使得动漫中角色的比例以及角色与角色之间的比例关系呈现出丰富多彩的变化，这必须要在一般比例关系的前提下进行灵活掌握，以达到理想的效果。

1）正常人体比例

人体比例是非常复杂的，有东、西方的差异，也有不同年龄的差异。东、西方人体比例的差异各自显示出不同

的和谐美。东方人特别是中国人的人体比例一般为七至七个半头高,以头长为基准,从头颅向下量出一个头长到达乳房部位,再往下量出一个头长到达肚脐部位,再往下量出一个头长到达耻骨部位(即在大转子以下两英寸的部位)。反过来我们从脚底向上测量,第一头长到达小腿中部,第二头长到达膝部,第三头长到达股骨中部,第四头长到达大转子顶部。从上到下测量的第三头的底部耻骨部分至从下向上测量的第三头的顶部股骨中部之间正好为半个头高,全身合起来为七个半头高。另外,上臂为5/4头长,前臂为1个头长,腕部到指尖为3/4头长。下肢髋关节到膝为3/2头长,膝部至足跟为3/2头长。人体的横向比例如肩宽为3/2头长,乳距为1个头长,腰宽为1个头长,臀宽为3/2头长,足长为1个头长,两臂左右伸展长度与身高相等,这些构成了东方人体的理想比例。可是,男、女体形也略有差异,一般认为女性上窄(肩部)下宽(臀部),男性正好相反。女性胸部丰隆,臀部宽厚;男性胸部平坦,臀部较窄。男性腰线较女性低。女性体形较丰满、圆润;男性肌肉发达,骨点明显。这些特征要通过直觉观测来把握。(见图2-41)

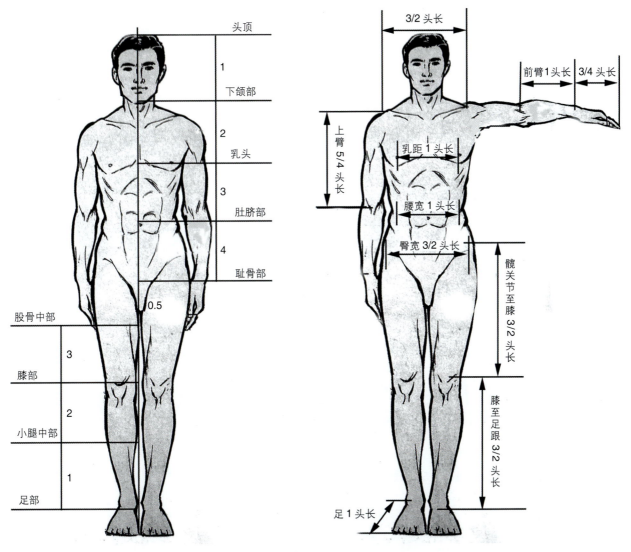

🟠 图2-41 东方人体的理想正常比例

西方理想的男性人体比例是欧洲文艺复兴时期意大利画家达·芬奇所表现的人体比例。其表现的是人体直立、双臂齐肩平伸时,人体的高度同左、右平伸的中指末端距离相等;当人体双臂上举,两手中指末端齐平头顶,并且双腿叉开,使身高下降1/10时,以脐孔至足底为半径,又以脐孔为圆心作圆,此时两足和上肢中指末端都处在此圆上。(见图2-42)

人体直立，两足并拢，头高是身高的1/8，这是西方理想的男性人体比例。从正面看，头顶至足底的中点正好在耻骨联合处，头顶至耻骨的中点正好为乳头处，乳头至头顶的中点正好为1个头高，乳头至耻骨的中点正好为肚脐处，耻骨至足底的中点正好为髌骨处。颈长是头部下颌底至肩峰的高度，大约为1/3头高，肩宽为2个头高。上肢垂直并拢到躯干时，肘部鹰嘴突约与脐孔齐平，腕部正好在股骨大转子处。腰宽略小于头高。臀宽（即左右股骨大转子的连线宽度）略小于胸宽（即左右腋窝的连线宽度）。从背面看，人体直立时，头顶至足底的中点正好在尾尖处，头顶至第三颈椎处的长度相当于2个头高，第七颈椎与肩齐平。从侧面看，人体直立时，头顶至足底的中点正好在股骨大转子处，胸背之间的最宽处为1个头高，足长为身高的1/7。这些人体比例只是一个参考，具体还得看当时的情况和作者的创作意图。

西方理想化的女性人体比例虽然也是头高为身高的1/8，但女性人体的躯干和下肢的比例系数略大于男性。因而，理想化的女性人体直立时，头顶至足底的中点是高于耻骨联合处的。这一特点是表现女性人体的一个重要的比例参数。女性人体的肩宽小于男性，而臀部和胸部略大于男性，且臀部也大于胸宽。女性的腰宽大约与头高相同。因此，在表现理想化女性人体时，应当注意与男性人体的差别，以取得良好的效果。（见图2-43）

图2-42 达·芬奇所表现的理想的人体比例

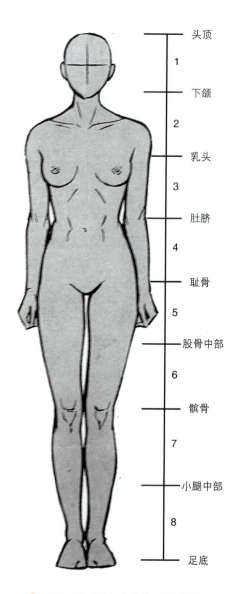

图2-43 西方人体的理想比例

掌握不同年龄阶段的人体比例在动漫艺术创作中也是非常必要的。由于人的生理现象,不论男孩还是女孩在各个发育阶段都有很神奇的变化。一般来讲,1岁儿童的身高与头高的比例为4∶1,而身高的中点在肚脐处。随着年龄的增长,身高的中点逐渐向耻骨处发展变化,并且至20岁时,以前大约每五年增加1个头高,直至身高与头高的比例成为8∶1的理想比例。肩宽与头高的比例在儿童时为1∶1,到成人时变成为2∶1。随着年龄的增加和性别的不同,其比例也在变化。在外形特征上,1岁儿童的胸宽、腰宽、臀宽基本相同。随着年龄的变化,这三者的宽度比例就会有明显的变化。当然这都是因人而异的。最后还是要根据实际情况和创作目的而定,总而言之,要相信自己的眼睛。(见图2-44)

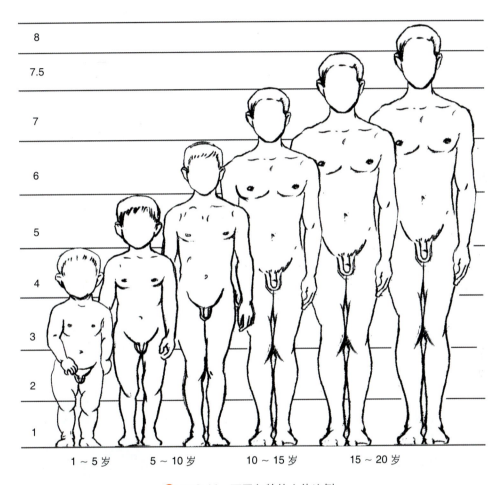

图 2-44 不同年龄的人体比例

2)动漫人体比例

正常人体比例要在不同艺术门类中加以灵活应用。由于动漫艺术在近几十年才快速发展起来,具有与其他绘画艺术不同的特征,动漫创作中的各种因素具有极其夸张的特点。无论是一部动漫作品中的角色与环境之间,角色与角色之间,还是每个角色自身的不同比例特征,都要具备统一的风格特点。动漫创作中,创作者可以灵活掌握各种因素之间的比例和同一因素之间的比例,从而为创作提供了宽广的施展空间,也为创作者提供了广泛的创作条件,能随心所欲地展露自己的艺术才华。同时,动漫人体比例也变得丰富多彩,身高、胖瘦与头高的比例也不是固定的,只要结构正确,动漫艺术家可以随意夸张变形每一部位,尽情地表达自己的创作意图。但动漫创作是要讲故事的,因此在创作的各个阶段都要遵循导演的意图,从而在设计创作时会受剧本与表现形式的限制,这是动漫创作的又一特征。

无论如何，动漫人体比例是要按照这种特殊要求进行特殊的"训"与"练"，只有在人物的不同比例之间游刃有余地加以变化，才能胜任这种工作。（见图2-45～图2-52）

图2-45 动漫人体比例（一）

图2-46 动漫人体比例（二）

图2-47 动漫人体比例（三）

图2-48 动漫人体比例（四）

第 2 章 动画角色素描造型基础

图 2-49 动漫人体比例（五）

图 2-50 动漫人体比例（六）

图 2-51 动漫人体比例（七）

图 2-52 动漫人体比例（八）

3．动画素描创作中必须要掌握人体透视规律

要画好动画素描，还有一个很重要的问题，那就是必须要掌握人体透视规律。因为透视是一个永远存在的现象，也是非常实用的表现空间的技法。画动画素描时一旦忽略了透视变化，人物就会显得非常不协调。在动画片中，人物角色不管是举手投足还是扭动身体，都会产生各种不同的透视变化。作为动画创作人员，为了能得心应手地画好每一个人物，除了掌握人体解剖结构、人体比例外，还要认真研究人体的透视规律。

1）对透视基本规律的认识

对于初学者而言，正确把握人体透视规律是非常困难的，因为我们经常会看到离我们比较近的形体总是会遮盖比它远的形体。我们如果对人体结构不太了解，想表现完整的人体素描是不可能的。在表现人体透视关系时，一定要把握好"近大远小"的一般透视规律，虽然这一规律看起来很简单，但具体应用时就不太容易了，因为一个姿势，包括头部、躯干、四肢，在人们观察时与观察者眼睛的高度有关，一旦观察者眼睛的高度确定了，那么所显示的透视关系也就确定了。以观察者的视线与被观察者成直角的角度为标准，所有成角度的视角都视为有"近大远小"的透视关系。这也是为何在画画时，教师一定要让学生把画板立起来的原因，以便保持眼睛与画板中心垂直。平面的位置越是平行于观察者的视平线，观察者在平面上所看到的面积就越小；当平面正好位于观察者的视线上时，就只能看到他最近的那条边，这就是"近大远小"的透视规律在人体绘画中的作用。我们就是运用这一规律来随心所欲地表达自己的想法，不过这需要艰苦的练习才能实现。（见图2-53和图2-54）

2）人体各部位的透视表现技法

要掌握透视规律需要时间、努力和思考。在真实人体的素描训练中必须掌握其透视规律。由于几乎没有变形，对透视的要求就会更高，稍有不对，就会不合适。我们对全人体的理解可以概括成不同几何形体的组合，放弃一些不必要表达的细节。同样，对于透视感觉的培养也可以从几何形的透视开始，不能被一些细节所干扰而失去整体的感觉。透视不只体现在全局性的方面，在一个动态中也存在着局部的透视。如一个人用手指着你的动作，眼睛可能是平视的，而指人的臂膀和手就有很明显的透视。臂和手的长度没有变，而看起来就显得短了。在绘画的过程中，如果不懂透视规律，将无法去表现手臂和手，因为实际空间不够，画出来就会很"别扭"，这些都是透视中常有的问题，也是重点和难点，应该多加关注和把握。（见图2-55～图2-57）

图2-53　动画动态透视概括

图 2-54 动画动态透视概括(张军)

图 2-55 真实人体的透视

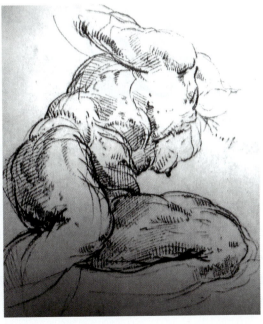

图 2-56 真实人体绘画中的透视(名家作品)

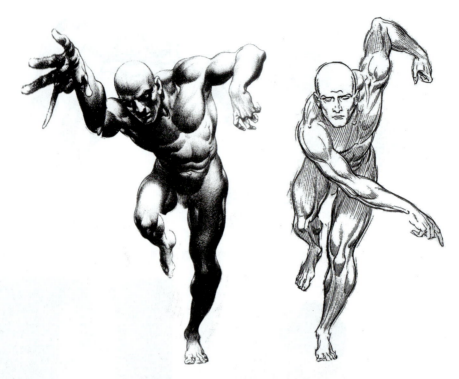

图 2-57　全人体的正面透视规律

头部及五官的透视：为了便于透视的理解，我们常常把头部作为一个立方体来处理，这样就能很清楚地看出头部及五官的透视变化。因此，当立方体的头部在同一视点下做左右、上下等转动时，人的头部及五官都会发生透视变化。(见图 2-58 和图 2-59)

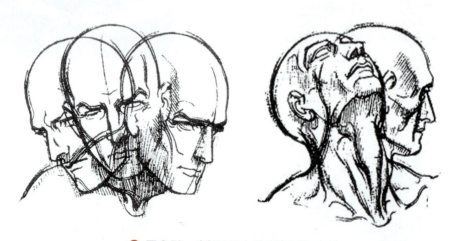

图 2-58　头部及五官的透视规律（一）

人体躯干部的透视：我们可以把躯干部分为胸廓和骨盆两个立体的体块，中间靠腰部连接着，这是它们的活动点。人体在做各种不同的转动，或左右，或做俯仰动作时，胸廓和骨盆就会产生不同的透视变化，而且胸廓、腰部与臀部这三个部分经常会不在同一个平面状态，它们各自扭曲着，并有各自不同的透视方向。因此，在画动画速写时，一定要把握好躯干部两大体块的透视变化，抓住大关系，才能处理好细小的变化。(见图 2-60 和图 2-61)

人体上肢的透视变化：我们可以把人体上肢的前后臂设想为两个圆柱体，这样当上肢运动时，所发生的强烈的透视变化按照圆柱体的透视变化规律就能很清楚地理解了。特别是向前或向后的纵深透视就比较容易掌握。

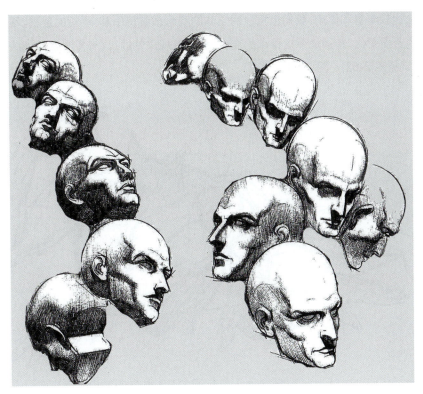

🕀 图 2-59　头部及五官的透视规律（二）

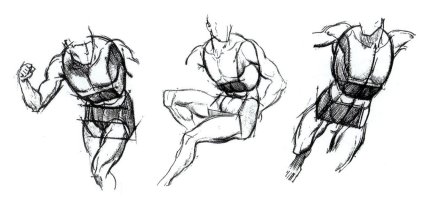

🕀 图 2-60　全人体的几何形透视规律（一）

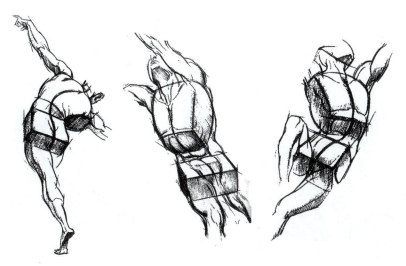

🕀 图 2-61　全人体的几何形透视规律（二）

上肢中手的变化比较丰富和复杂,我们也可以用立体的观念来看待手掌、手指的透视,不管手的变化怎样,都能很清楚地掌握手的透视变化,特别是手指骨点的变化,都是有规律性的,只有多观察多训练,才能准确处理好手臂和手的透视变化。(见图2-62~图2-64)

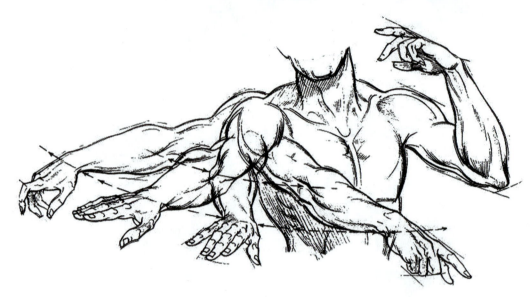

图 2-62 上肢透视规律

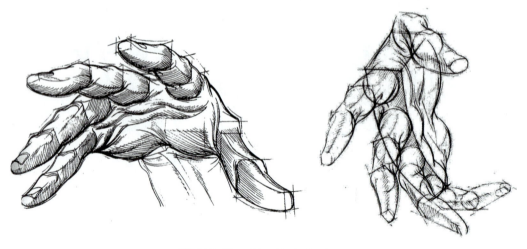

图 2-63 手部透视规律(一)

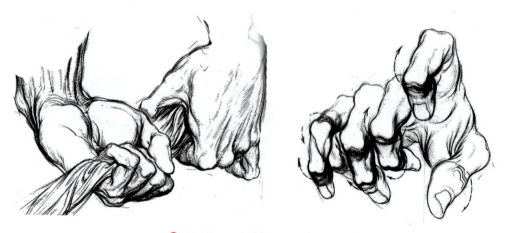

图 2-64 手部透视规律(二)

人体下肢的透视变化：人体的下肢也可看成是由两个圆柱体组成大腿和小腿去理解透视变化。我们可以把脚理解成一个楔形的几何体，那么在画脚时，就能很好地掌握脚的透视变化。当下肢弯曲时，往往会有一个部分是正对画面的，按立体的圆柱体去理解，就会在比较准确地画出人体解剖结构的同时，同样也画出准确的人体比例和透视关系，只有这样，才能较为准确地画好人物。当然，要画好动画速写还有其他方面的因素，例如线条的处理、人物表情的处理、衣褶的处理、默写的能力等，所以我们必须勤学苦练，做到笔不离手，手不离心，达到熟能生巧的地步，这样才能画出生动的动画速写，才能更好地进行动画创作。（见图2-65～图2-67）

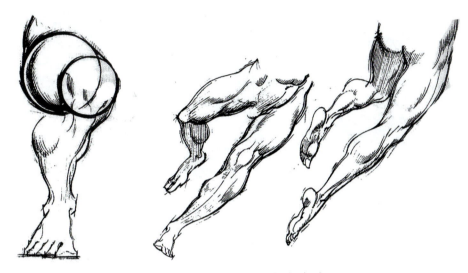

图2-65　下肢透视规律（一）

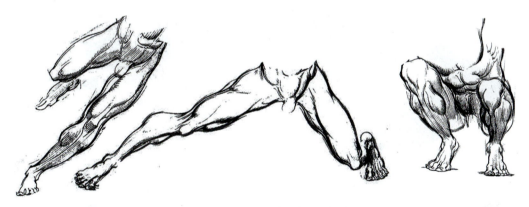

图2-66　下肢透视规律（二）

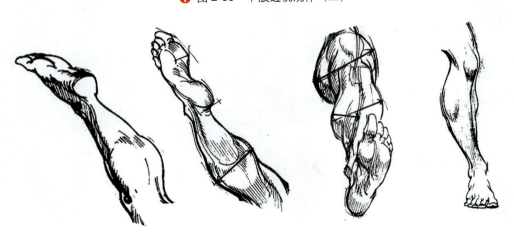

图2-67　脚部透视规律

3）动画、漫画中的人体透视

透视训练是个渐进的过程，从一开始用工具测量到放弃工具凭感觉，直到出现一种"灵动"，就是达到了融技法于感觉之中。动漫中的夸张本身就是独有的特征，对透视的要求是要超越真实状态。在你能想到的透视基础上再夸张一些，出来的效果就会与众不同，起到强调的作用。如对四肢透视的夸张表现就是要在实际真实的基础上加以极限夸张，突出透视的感觉，体现强有力的效果。（见图 2-68～图 2-70）

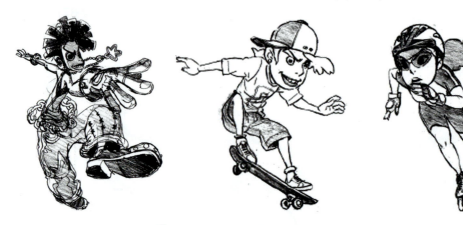

✝ 图 2-68　动漫人物的透视规律（一）

✝ 图 2-69　动漫人物的透视规律（二）

✝ 图 2-70　动漫人物的透视规律（三）

4. 人体立体几何体的概括表现

在画动画素描时,时刻不忘抓整体、抓动势、抓特征。但掌握形象的结构解剖、概括提炼局部细节时,可以用几何体块去理解人物形象,达到人物结构准确、动态生动的效果,也才能表达出动画素描的韵律美和人物形象的姿态美。

1)树立人体体块意识

通过人体结构感性地认识了人体的复杂而精妙的形态,接下来就是要对这些形体进行简化处理,树立人体体块意识,直到我们能用简练的形体去表达丰富多彩的动作。因为对初学者来说,眼前呈现出美妙绝伦的人体动态动作时,他们往往试图通过关注轮廓、表面肌理以及各种各样有趣而细小的外观面貌来捕捉它。由于全神贯注地注视这些表面细节,而导致学习者对外形的几何形体、一般的布局安排和内在精神以及任务的姿态举止视而不见。他们从一连串可能互不相干的片段中拼凑形象,使得所表现的对象从特征和比例上探索人物的身姿动作也同样变得不可能,就像旅行者只见树木不见森林一样。他们这是把精力集中在一系列细节上而丢失了人体的基本运动和体块,好比画了一个漂亮的眼睛,结果没有长在头上一样。因此,对人体的理解应该是立体的,而不应该是平面的。完美的人体动态速写最首要的洞察力之一就是需要把人体理解为简单的几何形,所以为了理解的方便,我们在画之前首先要概括人体,舍弃细节,注重大的形体结构,建立人体的体块意识,不能只注意描绘人体的外轮廓线,还要注重描绘内轮廓线,这样才能画出具有深度空间感的人体结构,而不是缺少体感的平面图。(见图2-71)

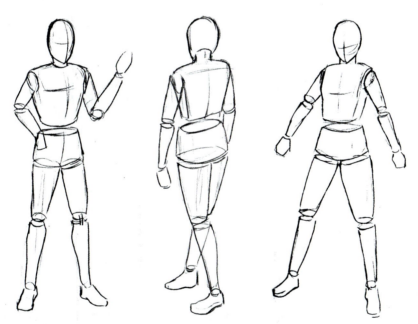

◆ 图2-71 几何形基本结构概括(一)

2)如何理解人体体块

在画动画素描前,对于复杂人体的诠释可以产生不止一种几何形表达模式,有的把人体归纳为较形象的块状形态,像半圆形、柱形、椭圆形、瓦状形、梯形等形态;有的把人体归纳成单纯的几何形体,把头部作为一个球体、颈作为一个圆柱体斜插在胸廓上,整个胸廓作为一个立体的体块,通过腰来连接,臀部作为一个体块,加上上肢圆柱体和一个手的簿形几何体,还有下肢两个圆柱体及脚的楔形体。正像伟大的法国画家保罗·塞尚所描述的:"把自然界看成是柱体、球体、椎体。"换句话说,就是去发现隐藏在所有形态之下的基本几何体。但无论如何简化,都是帮助我们更容易地理解人体结构以及各种运动变化。只要运用几何体去概括人体,就会做到心中清楚,落笔生辉。(见图2-72和图2-73)

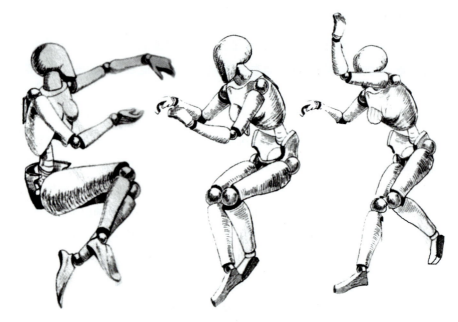

图 2-72　几何形基本结构概括（二）

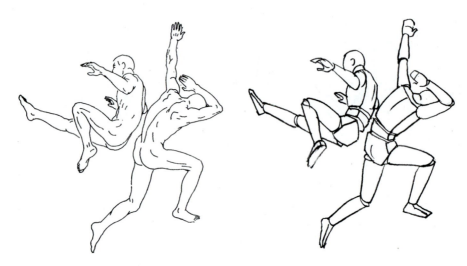

图 2-73　几何形基本结构概括（三）

3）用几何体的方式概括人体

在训练把复杂而精妙的人体结构进行简化时，用鸡蛋形来表示头部，圆柱形表示颈部，倒梯形表示胸部，正梯形表示臀部，中间用圆柱形连接。上肢中的上臂、小臂用圆台形，手用菱形，其中间连接部位都用小圆形。下肢中的大腿、小腿用倒圆台形，脚用不规则形，中间也用小圆形来连接。这样就可以较简练而形象地表现出复杂而精妙的人体结构来，而且能随心所欲地加以运动变化，捕捉大的动态和表情，同时也使人体的各种姿态的变化更容易理解和记忆。把人物全部简化成立体几何体以后，也能很好地进行细节的描绘，再准确运用动态线处理，就可以很好地抓住人物的运动状态，以果断有力的线条画出生动的人物动作，达到基本形体准确、肢体透视变化准确的效果。

由于动漫创作的特殊要求，要随时随地地勾画角色丰富而生动的人体动态和表情，就需要对人体有一个熟练的理解和处理动态的技能。用线条去描绘形象的轮廓，画出体块造型设计图，不断体会人体的各种动态动作在造型上出现的重叠、遮挡、扭转和弯曲的状态，很好地设计出导演需要的动作来。（见图 2-74 ～图 2-78）

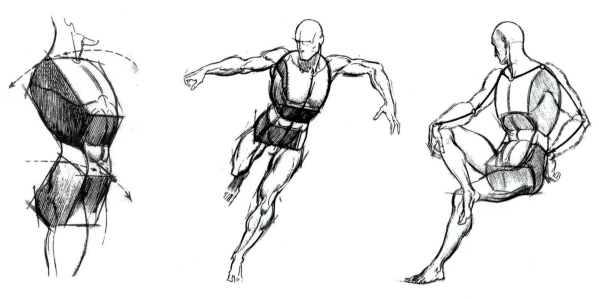

图 2-74　人体胸部和臀部几何形结构概括

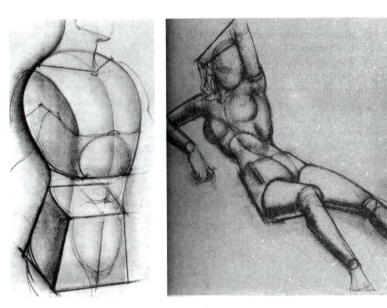

图 2-75　人体几何形基本结构概括

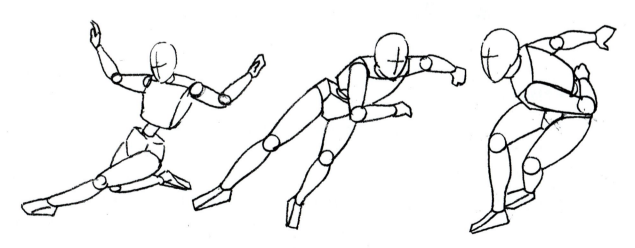

图 2-76　人体动态几何形基本结构概括

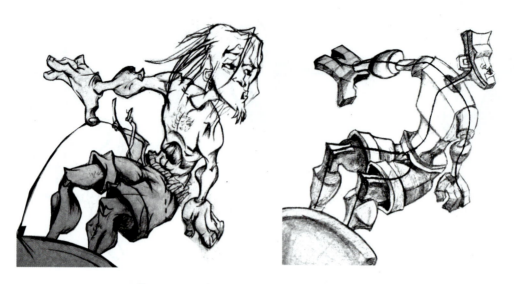

◆ 图 2-77　动漫造型几何形基本结构概括（一）

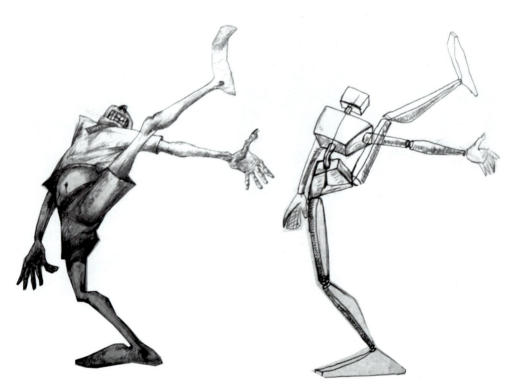

◆ 图 2-78　动漫造型几何形基本结构概括（二）

5．每天坚持画结构小人

　　这里讲的结构小人就是画一个简单的几何体人物，体现了基本结构关系和透视关系。结构小人可以有不同的动作，也可以任意地处在不同的透视关系上，有平视、俯视和仰视，凡是想体现任何透视关系都可以，你想要有什么动作都可以体现。这样的结构小人是给你一个充分想象的天地，通过每天坚持不懈地画结构小人，就是不断地练习最基本的人体结构、比例及透视关系。通过这样的训练，使学习者能在极短的时间内很快勾画出人物的动态和人物动作的关键帧，而且人物的结构、比例、透视都是比较正确的。每天坚持画结构小人是一个非常行之有效的方法，特别是对于动画创作人员更具有实效。（见图 2-79 和图 2-80）

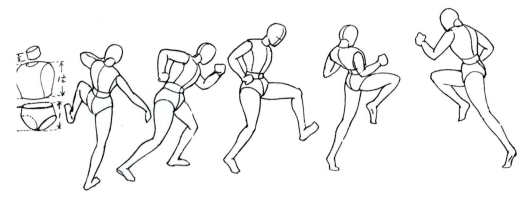

图 2-79 动画结构小人速写（一）

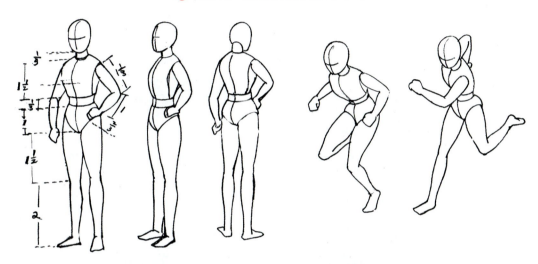

图 2-80 动画结构小人速写（二）

2.1.2 人物头像素描造型基础

头、颈部是角色表情最丰富的部位，在表现特定表情的时候是最微妙和动人的。动画素描的一个重要课题就是对角色喜、怒、哀、乐、悲、恐、惊七情的夸张表现，以打动观众的心。

1．传统人物头像素描造型表现

传统人物头像素描一般是用在绘画艺术领域中，以单色线条和块面进行造型的绘画形式，即用铅笔以线条或块面来如实地描绘人物对象头部。主要是对对象的形体空间、块面结构、明暗虚实、动态与静态等因素的表现。其方法是用线条描绘头部特征，先从较大的部位关系开始清淡地画，逐渐向较小、较细节的地方转移。然后分析结构、比例，规划各个器官的角度和位置。在开始画细节之前，要花较长的时间观察头部的外观，并通过光线来表现。（见图 2-81～图 2-83）

2．动画、漫画人物头像素描造型夸张表现

人体上的表情肌大部分集中在头颅部分，把常用的几种表情按照不同情况加以分析，使我们在应用时能更加方便地去参考。尤其在动画、漫画头像创作中，常常使角色悲伤时更加悲伤，高兴时更加高兴，疯狂时更加疯狂，吃惊时更加吃惊。如果我们能掌握各种表情肌的结构和特点，按照位置和情形随心所欲地夸张和变形，使表现的表情更加强烈，创作时就不会感觉困难了。

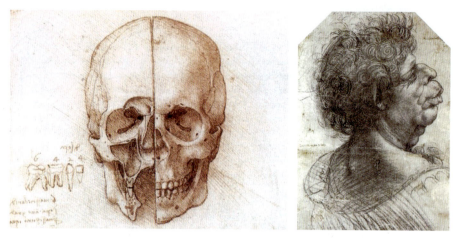

图 2-81 头部素描(达·芬奇的作品)

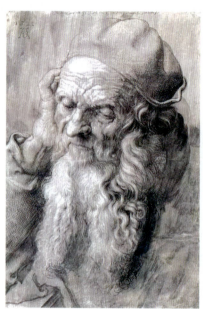

图 2-82 头部素描(丢勒和费欣的作品)

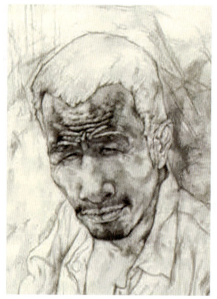

图 2-83 头部素描(唐勇力的作品)

"兴奋"一般是发自内心的喜悦,表露在面部上应该是情不自禁的。这里笑肌、颧大肌和颧小肌一起将嘴唇拉到后方,同时加深了鼻子与嘴唇之间的沟纹,与周围的眼轮匝肌一起形成眼角的皱纹。如极度兴奋时眼轮匝肌、降眉肌、降眉间肌向上尽力张开,并配以肢体动作。这样,在动漫表现中就要极力夸张嘴部和眉部,尽量使其张开并达到更加兴奋的目的。(见图 2-84)

 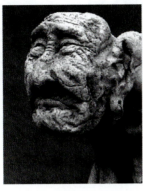

图 2-84 角色"兴奋"时的头部表情

"高兴"不一定是发自内心的,一般情况下,高兴就会笑,甚至大笑,这时嘴周围的表情肌就会有各种动作,颊部隆升并产生影子,肌肉因紧张而鼓起,使得颊部向上隆起。笑肌、大小颧肌极力向外向上拉动嘴唇,使口轮匝肌尽力张开。故而使鼻肌向上拉动,产生压缩。眼睛周围的表情肌向外舒展,使眉毛下弯。大笑时头部会后仰,嘴巴张到最大,同时上唇向上翻而暴露出牙齿。因此在动漫表现中应找准位置,极力夸张大张的嘴巴和下弯眯缝的眼睛,这样可使高兴的表情夸张到最大。(见图 2-85)

图 2-85 角色"高兴"时的头部表情

"轻蔑、嘲笑、不屑、憎恨"等表情是通过各种不同的面部动作,配以头部和四肢的姿态,表达出来的对某件事和某个人的反对。这几种表情的肌肉动作都是相同的,只是程度强弱不同而已。"轻蔑"用到的主要部位是鼻子和嘴。在造型表现中,降眉间肌向下,提上唇方肌向上拉,将鼻子稍微掀起,在鼻子根部形成皱纹。犬齿肌将上唇向上微微耸起,鼻孔边的鼻肌翼部将鼻子微微压缩,并不断抽动。(见图 2-86)

"憎恨"时嘴角在三角肌的作用下向下撇,颧大肌将上唇和双颊向后和向上牵动,加深鼻唇之间的沟纹。前额的皮肤被两边的额肌和皱眉肌下拉并皱起,加重了皱眉的表情。在动漫表现中,主要强调鼻部肌肉、眉间肌肉和眼角肌肉的变化,以增强憎恨的气氛。(见图 2-87)

"注意"的表情是额肌把双眉高挑,以睁大眼睛,想看清引起他注意的东西,抿着嘴像是沉思,并将皱眉肌、降眉肌、降眉间肌向下拉动形成皱纹,再配合眉毛和眼睛把注意力引向耳朵,像是专心聆听一个尚未确定的声

音。在动漫中表现"注意"的表情时,应着重夸张额肌、皱眉肌、降眉肌等肌肉,使注意力表现更加强烈。(见图 2-88)

⇧ 图 2-86　角色"轻蔑"时的头部表情

⇧ 图 2-87　角色"憎恨"时的头部表情

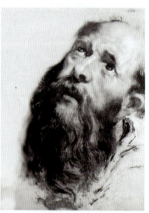

⇧ 图 2-88　角色"注意"时的头部表情

"恐惧"的特征更加明显,额肌把眉毛更加向上挑,眼睛睁得更大,呈三角形,眉间有较深的垂直线,上唇方肌把上唇极力上拉,下唇方肌把下唇极力下拽,下额变长,使嘴唇张到最大。在动漫表现中,如达到极力恐惧的状态,还会配合头发的运动,使头发竖起来,眼珠似乎也要飞出眼眶,并且使颈部伸出斜向皱纹,有时还会有汗珠。(见图 2-89)

"忧伤"是一种发自内心的情绪。皱眉肌是对忧伤做出反应的肌肉,通过它的收缩,将眉毛向内拉并使之皱起,传达一种忧伤的表情,以及平静的内心遇到某些困难或干扰的状态。"痛苦"是忧伤情绪的加深,可配合微微张开的嘴,表示长期忍受绝望而产生与欢笑时截然不同的动作,随着痛苦的增加,眼角的鱼尾纹、上眼睑的皱纹以

及前额上的皱纹会明显增加,眼睛周围球状的眼睑与上方垂直的前鄂肌运动得更加频繁,还有整个皱起的眉毛被鼻子两侧垂直的降眉间肌进一步下拉并造成鼻根的水平皱纹。(见图2-90)

✿ 图2-89　角色"恐惧"时的头部表情

✿ 图2-90　角色"忧伤"时的头部表情

"愤怒"也是一种发自内心的强烈情绪。上唇方肌、颧肌极力把上唇提高,露出骇人的犬齿,好像要去撕咬敌人。下唇方肌把下唇极力下拉,使嘴巴张得很大,嘴唇也被拉向两边,并向上加深了鼻唇之间的沟纹以及颊骨上的颧骨沟。鼻孔被前后的鼻孔扩张肌扩大,以吸入更多的空气,准备凶猛地反击。球状的眼睑、皱眉肌、降眉肌、降眉间肌极力下拉,将眉毛压缩,使鼻梁上形成深深的皱纹。这样眼睛、嘴、整个脸部的肌肉都会抽搐起来,甚至影响到颈前和颈侧的颈阔肌的收缩。这块肌肉在愤怒、极度恐惧和极度憎恶时可以看到,它还可以帮助将下唇和嘴的边缘向下拉动。当头转向敌人时,胸锁乳突肌也变得格外突出,周围卷曲的衣饰既强调了这个动作,同时又与之相协调。为了表现得更加夸张,还可强调因愤怒而直竖的头发,这是由额肌的收缩而造成的。这些运动都强化了整个情绪的动感,在动漫造型创作中尤为重要。(见图2-91)

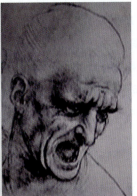

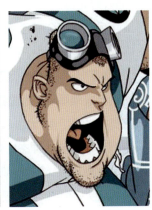

✿ 图2-91　角色"愤怒"时的头部表情

"喊叫"是极力情感的表现。面部肌肉都强烈地抽搐起来，额肌极力使左右眼外角提起，而皱眉肌、降眉肌和降眉间肌极力向下拉拽眉毛，鼻肌内上唇因提起而向上压缩，使鼻梁上形成深深的横纹。眼睛也因受到压迫而变得很小很细。嘴巴受上唇方肌向上的拉伸和下唇方肌向下的拉拽而变得最大，嘴下皱纹拉紧，牙齿露出，好像要撕咬别人似的。为了配合喊叫的动作，耳朵后撤并带动肩膀上缩，甚至两手紧张地上举，指尖弯曲，似乎欲捂住耳朵。在动漫表现中，应着重强调紧缩的眉头和张大的嘴巴，甚至手的配合，对牙齿也应有所夸张。（见图 2-92）

图 2-92　角色"喊叫"时的头部表情

"哭泣"的情绪就比较缓和一些。同样用到眉和嘴的表情肌，眉宇之间因皱眉肌下压而变得有了皱纹，并形成八字形。眼睛向下弯曲，并不停地挤压泪水，使头变得抽抽搭搭的。同时，嘴角因口轮匝肌向外拉拽，嘴角下垂，不停地抽泣。在动漫表现中，应强调抽泣的动作以及下垂的眉、眼、嘴等表情部位。（见图 2-93）

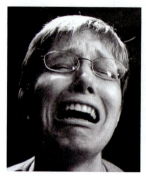

图 2-93　角色"哭泣"时的头部表情

"斜视"一般是指瞧不起、装腔作势、献媚的情态，主要用到眼睛和嘴巴的配合。额肌、降眉肌等表情肌显得很平静，眼轮匝肌使眼睛半睁，头部和身体呈反方向，但眼珠仍然与身体平行，尽量偏向与身体平行的眼角一边，形成斜视。再配合嘴巴不自然地抿着，微微偏向身体平衡的方向。这样的表情造作而不自然，给人一种矫揉造作之感。在动漫表现中，可稍微夸张眼角和嘴巴的表情，使眼睛和嘴巴能引起人们的注意。（见图 2-94）

"噘嘴"一般是指不服气的情态，主要体现在五官中的嘴巴上。上唇方肌将上唇下拽，下唇方肌将下唇上拉，口轮匝肌紧缩嘴唇，使腮鼓起，嘴角下垂。在动漫表现中，可以夸张嘴部表情，同时还应配合眼睛的变化，可使眼睛无精打采地下垂，或瞪起眼睛表示强烈的不满情绪。（见图 2-95）

"沉思"的整体神态比较凝重，但恰恰体现出内心的激烈活动。在面部表情上，眉毛呈水平状，眉角微微下垂，眉间通过降眉肌、降眉间肌的作用而堆起皱纹。使眉头紧锁，好像受到煎熬似的。如要夸张地表现这种情态，就应强调眉头，还可以配合眼睛的表现，此时焦点不固定，眼珠转来转去，眼睛下部随着眼轮匝肌的收缩而起皱纹。嘴角呈八字形，结合手的托腮动作，使沉思的表情体现得更加完美。（见图 2-96）

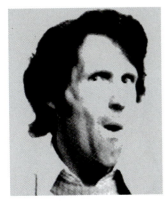 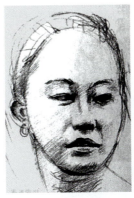 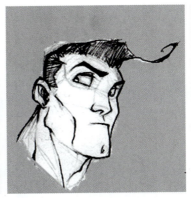

🔴 图 2-94　角色"斜视"时的头部表情

🔴 图 2-95　角色"噘嘴"时的头部表情

🔴 图 2-96　角色"沉思"时的头部表情

"困惑"时的神态恍惚,视线不定,眼珠乱转,显示出不安的神情。降眉肌使眉头下拽,头一会儿低沉,一会儿上扬。嘴形像在自言自语,配合手轻轻微托腮帮,让人无法揣摩出角色内心的感情,还有一种欲说无语的困惑感。在动漫表现中,要适当夸张眉部、眼部和嘴部的表情,使神态更加飘忽不定。(见图 2-97)

"怀疑"是心中有疑虑的一种情态,表现在面部表情上是一种窥视般的眼神,比如用眼角扫描,或者是隔着眼镜而又不透过镜片凝视,有一种不信任的感觉。要表现这种情感,重点是要体现眉部、眼部和嘴部的变化。皱眉肌、降眉肌、降眉间肌向下拽眉头,使眉头紧皱,眼珠偏向一边,鼻翼向内收紧,嘴巴微微向上撅起,使得额肌突起,如果适当夸张,可使这种表情表现得更加强烈。(见图 2-98)

图 2-97　角色"困惑"时的头部表情

图 2-98　角色"怀疑"时的头部表情

"吃惊"是一种强烈的情态表现，就像受到突然打击和袭击一样。在面部表情上的表现是眉毛上挑，额肌、皱眉肌极力向上运动，眼轮匝肌尽力向四周张开，使眼睛睁大。上唇方肌向上拉，下唇方肌向下拽，口轮匝肌向四周张开，使嘴巴最大限度地张开，呈大口呼气的表情。额头上的横向皱纹加深，瞳孔在眼白中间。如果加强这些特征，吃惊的表情可表现得更加强烈，甚至可使眼珠几乎要飞出眼眶，头发竖起。（见图2-99）

图 2-99　角色"吃惊"时的头部表情

2.1.3　人物半身像素描造型基础

人物半身像主要表现的是躯干部位，是整个人体的主体。在表现特定表情时也是非常动人的。动画素描中的肢体动作主要靠躯干部连接，对躯干部的理解和夸张表现是很重要的。

1. 传统人物半身像素描造型表现

在绘画艺术领域中，传统人物半身像素描是用铅笔以线条或块面来真实地表现的。特别是在对对象的形体、块面、结构、明暗、虚实和动态等因素进行表现时，先用线条描绘躯干部的整体特征，清淡地画出较大部位的关系，然后逐渐向细节转移，同时分析各个部位的角度和位置，以显得比较协调。（见图2-100～图2-102）

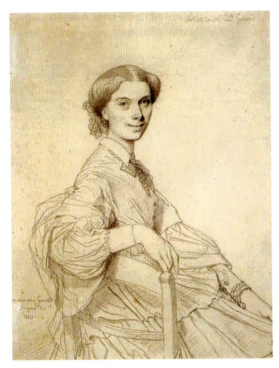
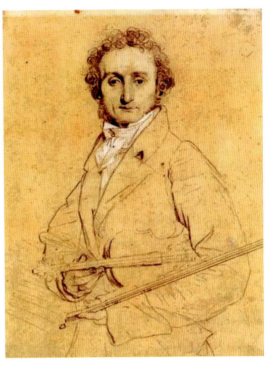

🔴 图2-100　半身素描作品（安格尔的作品）

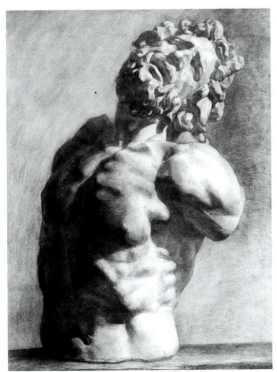
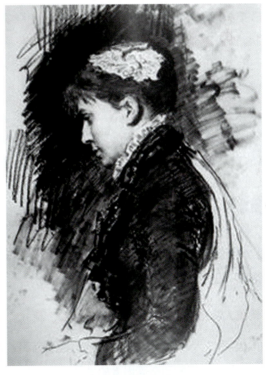

🔴 图2-101　半身石膏像和半身素描作品（学生和列宾的作品）

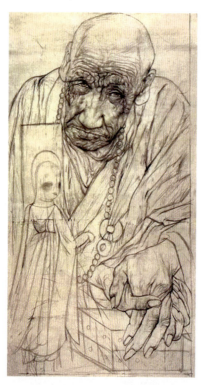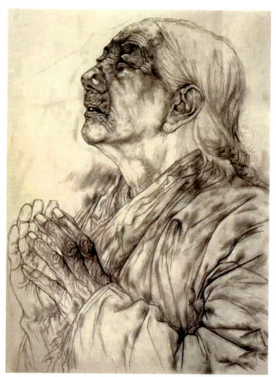

图 2-102 半身素描作品（唐勇力的作品）

2．动画、漫画人物半身像素描造型夸张表现

躯干部有多个关键点供创作者去夸张，如表现特别强壮的感觉时，胸廓的胸大肌就是一个夸张部位。此时往往把胸大肌的肌肉画得非常饱满和硕大，胸廓圆润结实，再配合肩部的斜方肌和上肢的三角肌，人物角色昂首挺胸，透视中略带仰视，把臀部有意缩小，其雄壮的感觉气势逼人。如要表现瘦骨嶙峋的人时，就要在其肋骨表现上下工夫，把胸廓的一根根肋骨和前锯肌大力地夸张表现，再配以干巴巴的肌肉，人物角色弯腰驼背，有气无力，使人感到心酸。有时也为了表现的需要，故意把连接胸廓和臀部的腰部拉长，产生更大的动作，表现一种变了形的美感，使角色变得修长，更加优美。也有时为了表现人物角色的女人味，不仅要夸张其胸部的一对乳房，更重要的是要夸张其臀部，减弱胸部，使其臀部变得硕大无比，而且丰满圆润，更加显示出女人味。更有甚者，表现一种妖艳的女人时，其臀部更加肥大，走起路来一扭一扭的，不时地飞着媚眼，更增加其妖艳之感，使人物性格鲜明突出。这些都是建立在躯干结构准确的基础上，只要其内在结构正确，如何夸张都是可以的，否则就会因形不准而产生拙劣的效果，不仅达不到强调的效果，反而减弱冲击力。（见图 2-103 和图 2-104）

2.1.4　人物全身像素描造型基础

人物全身像素描表现是比较难的，需要掌握的知识和技能也是全方位的，在表现特定动作和表情时也是非常生动的，需静下心来下工夫掌握。

1．传统人物全身像素描造型表现

在传统绘画艺术表现中，用铅笔以线条或块面写实性地表现人物半身像素描是较难的课题，特别对人物全身的形体结构、明暗虚实和动态等因素的表现。其方法也是先用线条描绘全身的整体特征，较清晰地画出大的关系，然后逐渐向细节转移。同时分析各个部位的位置、角度和透视，以便协调表现。（见图 2-105～图 2-107）

第 2 章　动画角色素描造型基础

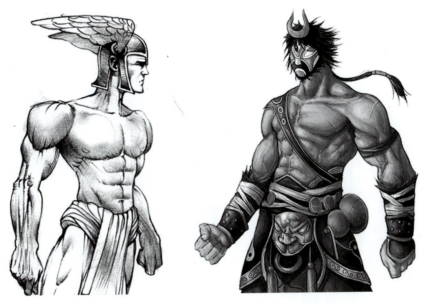

图 2-103　躯干在动漫中的夸张变形表现（一）

图 2-104　躯干在动漫中的夸张变形表现（二）

图 2-105　全身素描表现（米开朗基罗和德加的作品）

☦ 图 2-106　全身素描表现（纳兰霍的作品）

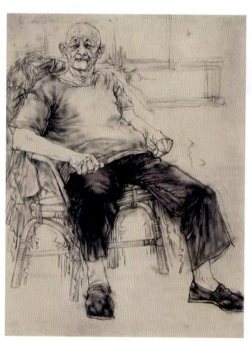 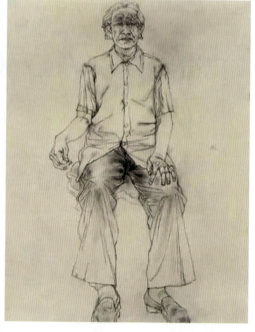

☦ 图 2-107　全身素描表现（唐勇力的作品）

2．人物全身像的姿态与重心表现

　　画人物素描首先要掌握重心的位置。反过来讲，人物重心移动就会产生动态。人物运动时重心位置也是随着人体的变化而发生改变的，有时在身体之内，有时在身体之外，通过观察，我们首先要搞清楚这个动态属于哪一类，属于人物自身平衡的还是要靠自己保持平衡；属于身体以外的要靠支撑物来保持平衡；属于运动中的动态要靠运动惯性来保持平衡，在不平衡中保持平衡。只有对人物的运动有了较为全面的了解，才能够更好地控制人物的运动，以便于表现。总之，在画人物的运动状态素描时要充分考虑到重心的位置，才能更好地使人体保持视觉上的平衡。（见图 2-108～图 2-110）

第 2 章 动画角色素描造型基础

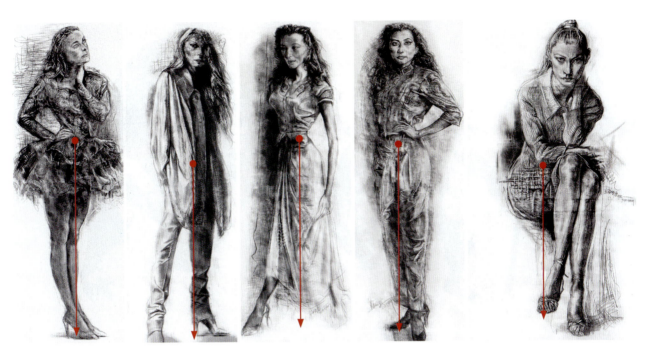

图 2-108 人物素描重心的分析（赵晓佳的作品）

图 2-109 动态素描重心的分析

图 2-110 动画素描角色造型重心的分析

对人物动态的掌握需要非常了解人体的重心及与之相应的重心线和支撑面对人物运动的作用。它能帮助我们准确地分析各种姿态在静止或运动中的平衡稳定以及受力、施力的原因,对今后在动画创作中表现连续动作、夸张动态特征等方面是大有帮助的。

所谓人体重心,是指全身各部位重量的合力垂直向下指向地心的作用点。人体重心位于人体骶骨和脐孔之间,而随着人体动势的不断变化,重心也会相应地发生改变。

所谓重心线,是指通过人体重心向地面所引的一条垂直线,这是一条分析动态的辅助线,对掌握重心非常重要,通过它可判断人体动势是否保持平衡状态。

所谓支撑面,是指支撑人体重量的面积。通常讲的支撑面就是指接触地点所形成的底面以及两脚之间所包含的面积。坐卧时的支撑面包括人体与地面的接触面、有支撑物时在支撑物与地面的接触面以及两个接触面之间的整个区域。(见图2-111 和图2-112)

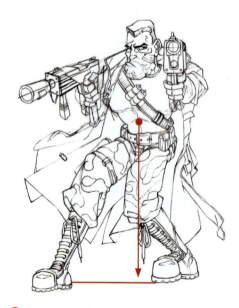
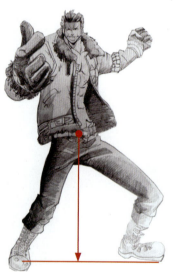

图 2-111 动画角色造型动态重心的分析　　图 2-112 动画动态素描重心、重心面、支撑面的分析

但往往人体因重心的不同而产生不同的动态,其运动是围绕重心的转移而展开的。人体重心也不是固定在身体的某一特定的位置上,它是随着身体姿势的变动而变动的。例如,人体双手向下直立时,重心大约在肚脐的稍下处;如双臂上举,那么重心就会上移至肚脐的稍上处。如果身体弯曲时,重心就可能下降,并偏向一侧。因此,人体姿势不同,其重心的位置也有所不同,但单独考虑重心是不够的,还必须确定支撑点的位置,因为地球上的任何物体都要受到重力的制约,而重力是向下垂直落在支撑面上的。当人体重心落在支撑面内时,人体便保持平衡状态;当人体重心超越支撑面时,人体便失去平衡,引起运动。所以必须要有一个着力点以保持稳定。重心离支撑点越远,运动感就越强。要画好人体动态,就必须注意人体重心和支撑面的关系。

人体的支撑方式能克服重心的重力,其姿势就是"稳定姿势",反之就是"不稳定姿势"。当人站立或做其他动作时,无论充当支撑面的部位是足底还是其他部位,不同的支撑方式会形成不同的姿势,因此在掌握各种动态时,就一定要注意其动作的重心和支撑面,否则人物就会摔倒,给观者造成不舒服的感觉。(见图 2-113)

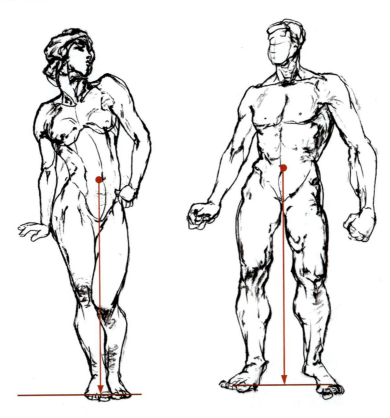

图 2-113 动画动态重心不同引起的动作分析(一)

3. 动漫人物全身像的夸张表现

对动漫人物进行提炼归纳式的夸张是一种艺术创作的过程。通过长期的动画素描训练,经常不断地进行夸张,逐渐会形成一个更生动的艺术形象。当然,我们在进行提炼归纳时,对形象中具有特征的、典型性的表象要有针对性地强调和夸张,使动画素描作品更具艺术表现力,从而增强视觉的冲击力和感染力。(见图 2-114 ~ 图 2-117)

4. 人物全身像衣纹的表现

人物的衣纹是衣服穿在人体上产生的折痕。由于人物本身形态的不同,以及衣服的质地和式样不同,形成的衣纹也不尽相同。如棉布、丝绸、呢绒等采用不同线条处理,就会产生不同的衣服质感。衣纹的处理会对动画速

写效果起到非常大的影响,所以用线去处理衣纹就显得很重要。衣纹主要是由于各种不同形状的折叠牵引而产生的,衣纹的各种变化和组合是有规律的,而形成衣纹主要是由于人体的肢体弯曲、伸展等活动以及骨点和肌肉的牵引而产生。常见的衣纹主要有折叠纹、牵引纹以及飘散纹几种,不同的衣纹需要用不同的线条处理才能达到真正完美的效果。因此就一般情况而言,在人体肢体的交界处衣纹应画多些,在那些肌肉突出部位及骨点处衣纹要画少些,如这部分衣纹线条较密,那相邻部分就较少,这也是疏与密的对比。另外,还要注意衣纹的总体趋向,使衣纹线条组合有一个动态感。如果不注意总的趋向,画面就会显得乱。因此在画衣纹时用线要注意整体效果,同时结合疏密对比、粗细对比、虚实对比等形成的不同层次的对比关系。(见图 2-118 ～图 2-123)

✥ 图 2-114 动画动态重心不同引起的动作分析(二)

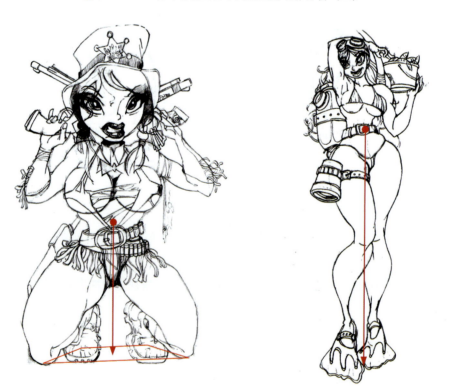

✥ 图 2-115 人物重心不同引起的动态分析(一)

图 2-116　人物重心不同引起的动态分析（二）

图 2-117　人物动态重心不同引起的动态分析

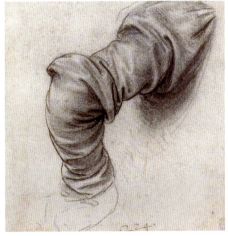

图 2-118　衣纹表现（达·芬奇的作品）

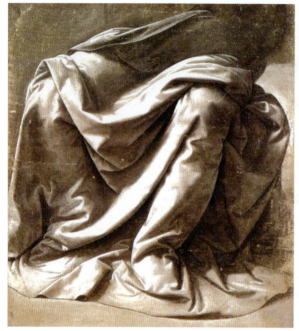
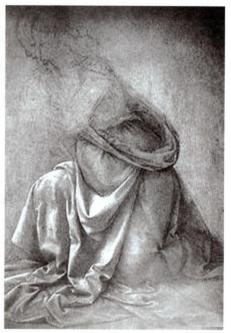

图 2-119 衣纹表现（名家作品）

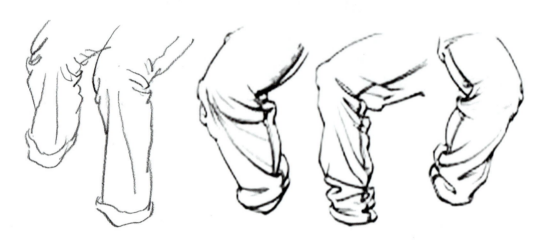

图 2-120 衣纹表现（学生作业）（一）

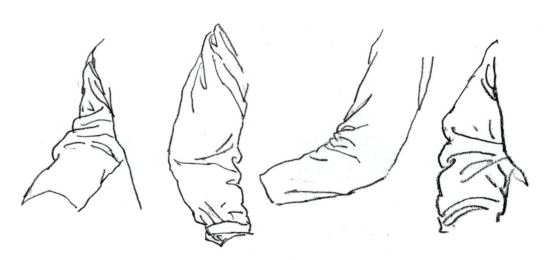

图 2-121 衣纹表现（学生作业）（二）

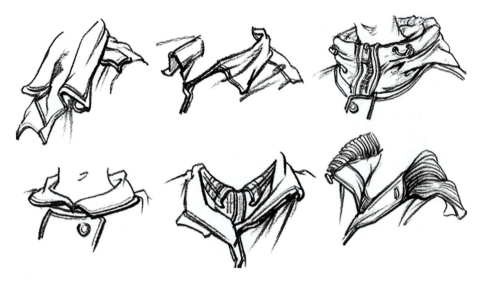

图 2-122 衣领衣纹表现（学生作业）

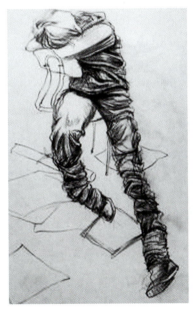 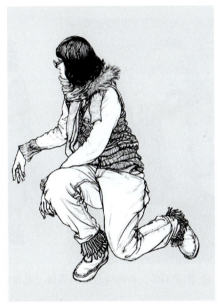 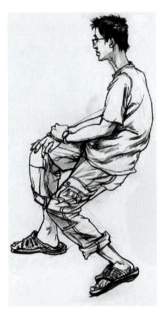

图 2-123 人物速写（衣纹表现）

2.1.5 人物组合素描造型表现

两人或两人以上的人物组合素描训练是动画素描基础课的拓展。事实上，一个人的动态动作表现已经有一定的难度，两个或两个以上的人物组合不仅仅是简单的人物动态动作，而且是他们之间的相互关系的组合，需要考虑的是多个人物之间的相互关系。尤其是同样运动的两个人物，他们之间的空间关系、组织关系、协调关系等都是比较复杂的，所以我们也要熟练掌握多个人物组合时的动态动作变化，为动画创作打好基础。

1. 传统人物组合素描造型表现

在传统绘画艺术表现中，用铅笔以线条或块面写实性地表现人物组合素描是较难的课题，特别是在表现人物组合中的关系和表现方法时，先要把握整体特征，同时分析各个人物的位置、角度和透视，以便协调表现。（见图 2-124～图 2-126）

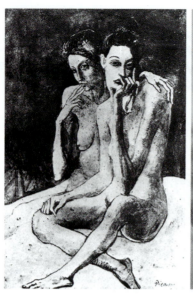

图 2-124　人物组合素描表现（名家作品）

图 2-125　人物组合动态表现（名家作品）

图 2-126　人物组合素描表现（学生作业）

2．动漫人物组合造型的夸张表现

在训练动漫人物组合动作的时候，要注意观察组合人物动作的交叉和前后大小空间等关系变化，并对组合人物造型进行夸张变形，突出主体，尽量表现出前后的层次关系，努力观察造型相互关系的来龙去脉，并应用素描技法进行表现。（见图 2-127～图 2-129）

图 2-127　人物组合素描表现（唐勇力的作品）

图 2-128　动漫人物组合素描表现（一）

图 2-129 动漫人物组合素描表现（二）

3．动漫人物组合造型的连续表现

在动漫人物组合动作的连续表现训练中，除要注意观察组合人物的动作以外，还要考虑其动作的连续性，在表现交叉和前后大小空间等关系变化的情况下，对组合人物造型进行动作连续性的夸张，努力表现出动作的流畅性。（见图 2-130 ～图 2-136）

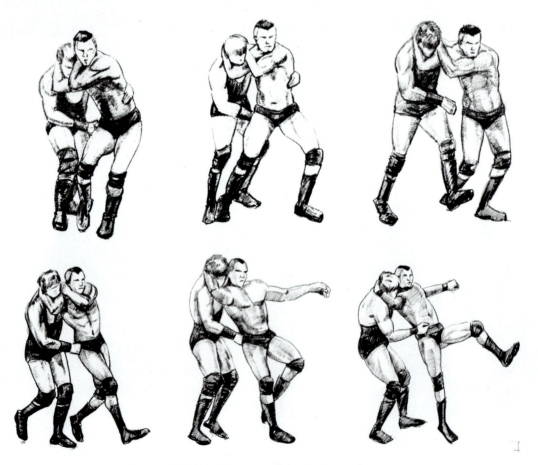

图 2-130 双人格斗的动作表现

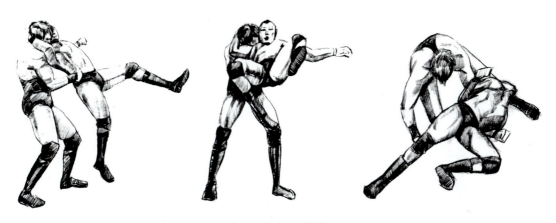

图 2-130（续）

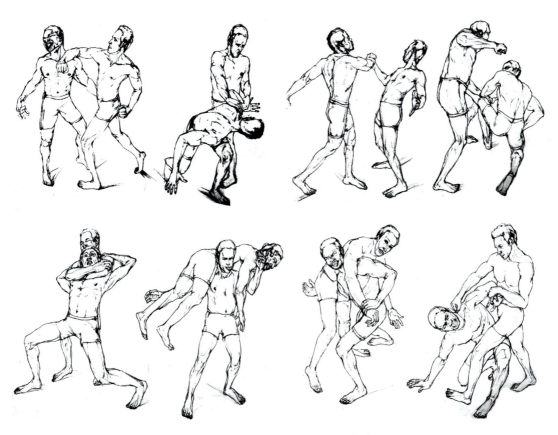

图 2-131 双人格斗的动作（一）

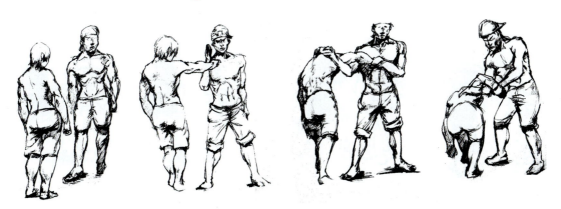

图 2-132 双人格斗的动作（二）

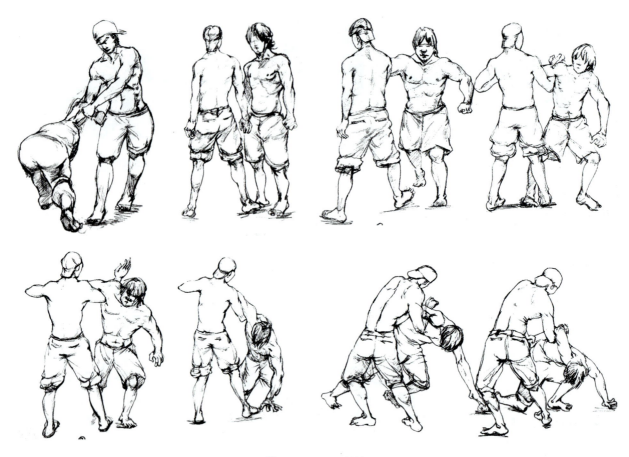

图 2-132(续)

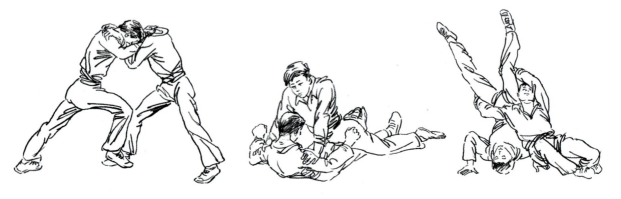

图 2-133 双人格斗的动作(三)

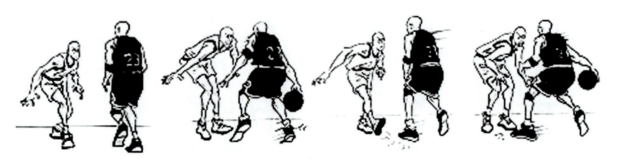

图 2-134 篮球对抗的动作

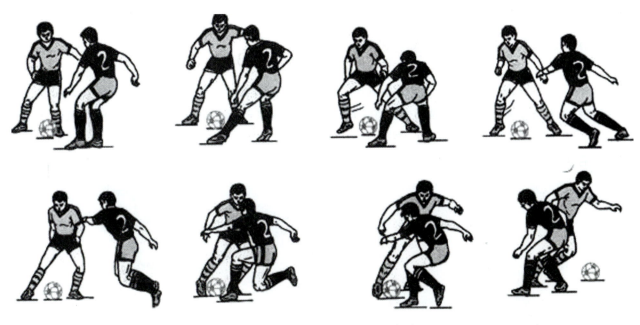

图 2-135 足球对抗的动作（一）

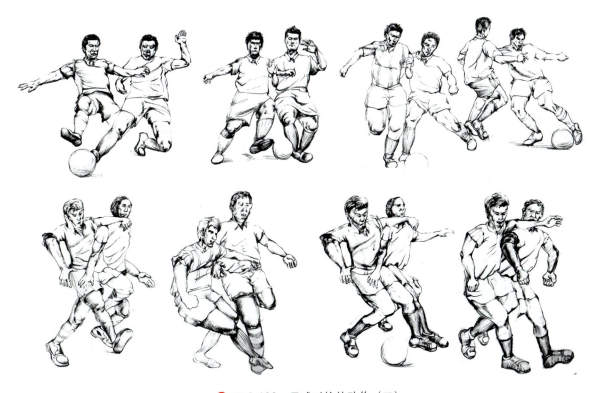

图 2-136 足球对抗的动作（二）

2.2 动物角色素描造型基础

在学习动画动物素描时，首先要了解动物的形体结构及各种形态特征和变化。动画创作人员要想把握好各种动物形象的特征及其运动规律，就要熟练地掌握不同动物的形体结构对动态动作的影响，并在画动画动物素描时按照剧情充分合理地加以夸张表现。

2.2.1 对动物解剖结构的理解与表现

动物的种类很多,大多数在动画片中有所表现。对各种动物的素描训练是动画专业的一项基本功。传统的应用单色线条和块面进行造型的绘画形式是用铅笔以线条或块面来忠实地描绘动物对象,对动物的形体、块面、明暗、虚实、动态与静态等因素进行表现。其方法是用线条描绘动物特征,从较大的部位关系开始画,逐渐向细节转移,然后分析结构、比例,再规划各个部位的角度和位置。(见图2-137~图2-140)

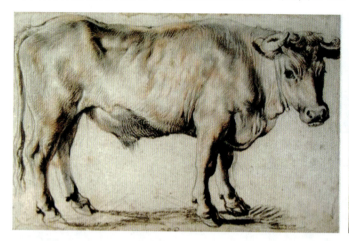
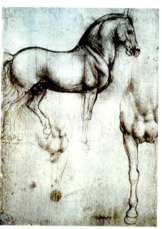

图2-137 动物的素描表现(名家作品)(一)

图2-138 动物的素描表现(名家作品)(二)

图2-139 动物的素描表现(名家作品)(三)

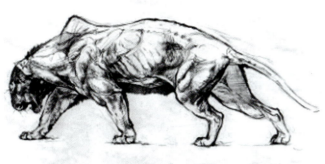
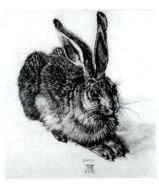

图 2-140 动物的素描表现（名家作品）（四）

1．对鱼类动物结构的理解与表现

鱼是生活在水中，靠鳃呼吸，并用鳍行动的脊椎动物。鱼的种类繁多，在动画片中经常出现。其基本结构特征是适应水下环境的一个非常重要的条件，也是决定不同鱼类不同运动方式的一个关键因素。（见图 2-141）

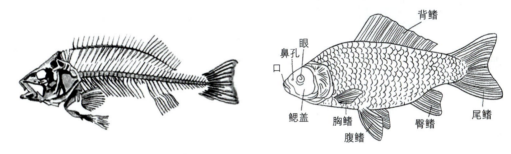

图 2-141 鱼的结构特征

鱼的体形是根据鱼体的三个体轴长短比例来确定的，从头到尾称为头尾轴，从背到腹称为背腹轴，从左到右称为左右轴。以这三个体轴的长短比例来划分，可分为四种类型，即纺锤形、侧扁形、平扁形和棍棒形。

鱼类的标准体形是纺锤形。整个鱼体中间大、两头尖，这种鱼体基本上是流线形的，能经得起水的压力，在水中游阻力小，因此游泳速度快，动作灵活。（见图 2-142 和图 2-143）

图 2-142 纺锤形鱼的结构特征

图 2-143 纺锤形鱼的素描表现

侧扁形鱼头尾轴较短,背腹轴较长,左右轴最短。这类鱼体的动作迟钝,速度较慢。(见图2-144和图2-145)

图2-144 侧扁形鱼的结构特征

图2-145 侧扁形鱼的素描表现

平扁形鱼背腹轴较短,左右轴较长,两侧有连在一起的体盘,游动缓慢。(见图2-146)

图2-146 平扁形鱼的结构特征和表现

棍棒形鱼头尾轴特别长,背腹轴和左右轴较短。体形呈圆棍形,这类鱼无鳞,身上特别黏滑,适合于钻泥入穴,动作较慢。(见图2-147)

图2-147 棍棒形鱼的结构特征和表现

鱼类的运动是由于肌肉交替伸缩而使身体左右摆动。鱼在开始游动的时候,首先是身体前部一侧的肌肉先

行收缩,使头部偏向另一侧,这样身体两侧有规律地交替伸缩运动所产生的力向鱼的身体躯干、尾部传递过去,产生一种推力,就形成了一个波浪式的运动方式。在运动中鱼的鳍起着平衡稳定的作用,胸鳍和腹鳍配合鱼体转身,调整鱼体的升降,尾鳍常和尾部肌肉左右交替收缩相配合,起推动鱼的身体前进和掌握游动方向的作用。鱼的鳃除了呼吸作用外,还起着推动作用。(见图2-148和图2-149)

图 2-148 鱼的肌肉交替伸缩使身体左右摆动

图 2-149 鲤鱼的游动

2. 对鸟类动物结构的理解与表现

考古学认为,鸟类是由爬行动物进化而成的,现已遍布全球,凡是适宜生存的地方都可找到鸟类的踪迹。全世界的鸟类有八千多种。鸟类的共同特征是会飞,但会飞的不一定都是鸟类,许多昆虫都能飞,甚至有些哺乳动物也能飞。在不断的进化过程中,有些鸟类已丧失了翼的功能,比如鸵鸟、企鹅等。鸟类也是动画片中常表现的对象之一。鸟的特殊构造的身体决定了它们能够飞行。

鸟的羽毛是飞行的重要因素,一根羽毛的重量很轻,却非常光滑坚韧。主轴两旁斜长着两排平行的羽枝,羽枝的两旁又长着许多长纤毛,纤毛的两旁又有许多微细的小钩相互勾连,这样就使得羽枝可分可合,成为能够调节气流的特殊材料。(见图2-150)

鸟的羽翼是前圆后薄,为鸟的飞行制造了动力。所有的主要羽翼都重叠起来,用力下划时,可压迫空气产生推力;向上回收时,主要羽翼松散开来,使空气易于流过。(见图2-151)

鸟的全身骨骼重量是相当轻的。鸟骨中间是空的,表面看起来很脆弱,其实非常坚硬结实。(见图2-152)

鸟的气囊是其他动物所没有的。这些像小气泡一样的气囊能在体内各个部位活动,甚至能通到中空的骨头里,这就使得鸟在飞行时能够使用吸入的空气增加浮力,因此,鸟飞翔起来就非常容易。(见图2-153)

图 2-150 鸟的羽毛

图 2-151 鸟的羽翼

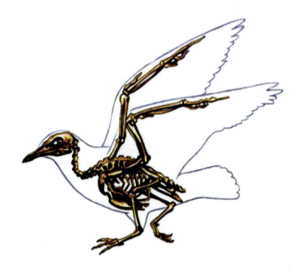

图 2-152 鸟的骨骼

图 2-153 鸟的飞行

鸟类是一个复杂而奇妙的物种，能够在天空中自由飞翔、滑翔和振翼，在动画动物素描表现中也是非常重要的内容。鸟在飞行当中身体保持流线形，腿部紧贴身体。翅膀上下扇动，身体随之起伏变化，翅膀向下时，两翅羽毛之间逐渐紧密闭拢，获得最大的上升力，身体依靠气流向上；翅膀向上时，翅膀部分折叠，两翅羽毛像叶片似地逐渐分开，让空气从间隙穿过，身体开始向下，在表现中要突出这些特征才能使作品显得更生动自然。（见图 2-154 ～图 2-156）

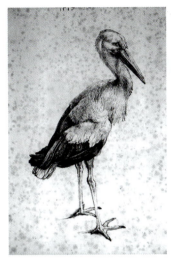

✤ 图 2-154　鸟类的素描表现（一）

✤ 图 2-155　鸟类的素描表现（二）

✤ 图 2-156　鸟类的素描表现（三）

3．对两栖类动物结构的理解与表现

两栖类动物是拥有四肢的脊椎动物。这类动物的皮肤裸露,表面没有鳞片、毛发等覆盖,但是可以分泌黏液以保持身体的湿润,其幼体在水中生活,用鳃进行呼吸,长大后用肺兼皮肤呼吸。两栖类动物可以爬上陆地,但是一生不能离水,它是脊椎动物从水栖到陆栖的过渡类型。在动画片中也经常看到,如青蛙等。(见图2-157～图2-159)

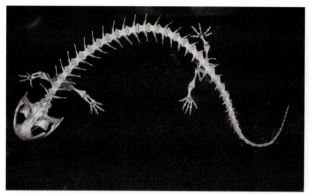

图2-157　两栖类动物的结构

图2-158　两栖类动物的素描表现(一)

图2-159　两栖类动物的素描表现(二)

4．对家禽类动物结构的理解与表现

动画片中常常用家禽担任主要角色,采用拟人化的手法,通过它们的喜怒哀乐来体现人类的感情。考古学认为,在不断进化过程中,有些鸟类经过人类长期的饲养,逐渐变成家禽,比如鸡、鸭、鹅等。对家禽身体结构的理解和表现是动画素描基本功的体现。(见图 2-160 ～图 2-162)

🔸 图 2-160　家禽类动物的结构

🔸 图 2-161　家禽类动物的素描表现(一)

图 2-162　家禽类动物的素描表现（二）

5．蹄类动物结构的理解与表现

蹄类动物是兽类脊椎动物的一部分，在动画片中常常出现，无论是作为拟人化的主角，还是作为配角，它们都能引起观众的注意。这就使得我们在动画制作中必须要了解这些动物的结构、神态和运动规律。而蹄行动物又分为奇蹄和偶蹄两类，奇蹄类动物有马、驴、犀牛等，偶蹄类动物有牛、羊、鹿、骆驼等，它们是用变形的脚趾来行走，但由于体形和蹄行发展不同，其奔跑速度也不相同。由于马、鹿体形精干，四肢修长，因此跑得比较快；而体形比较肥胖的河马却跑得比较慢。（见图 2-163～图 2-165）

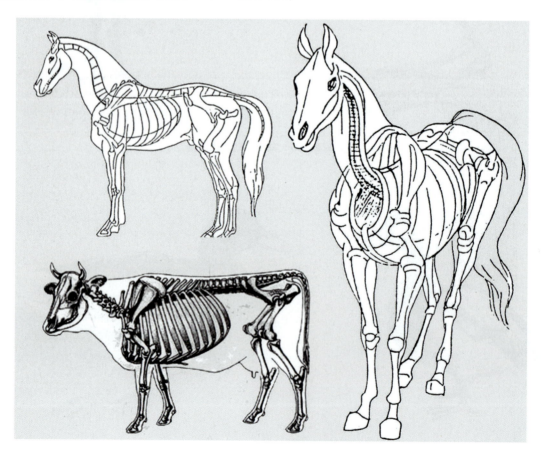

图 2-163　蹄类动物的结构

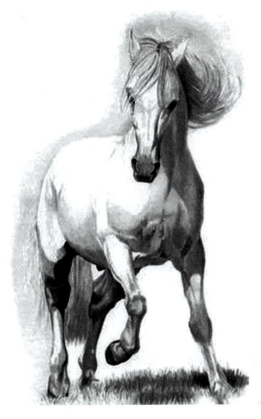

图 2-164 蹄类动物的素描表现（一）

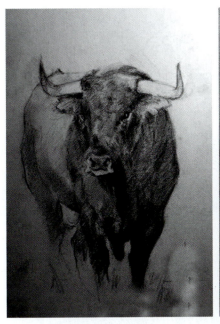

图 2-165 蹄类动物的素描表现（二）

6. 对爪类动物结构的理解与表现

爪类动物也是兽类脊椎动物的一部分，在动画片中出现频繁，跖行动物的脚上都长着厚厚的肉，行走时脚掌全部着地，因此奔跑起来速度比较慢，比如熊、猿猴等。趾行动物用四个脚趾行走，后肢的趾部与跟部永远是离地的，因此奔跑起来速度比较快，比如老虎、豹子、狗等。（见图 2-166～图 2-168）

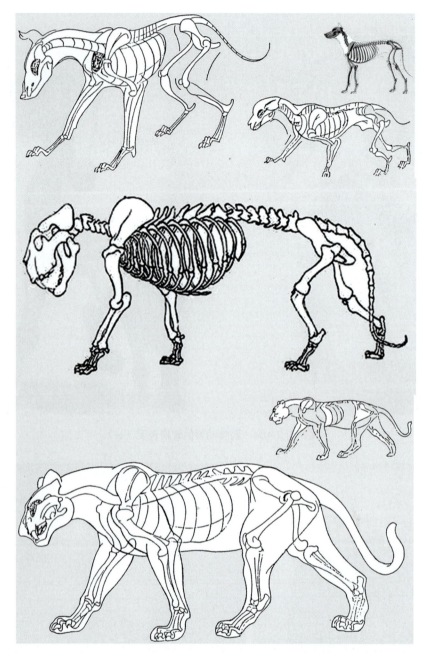

图 2-166 爪类动物的结构

图 2-167 爪类动物的素描表现（一）

图 2-168　爪类动物的素描表现（二）

7．对昆虫类动物结构的理解与表现

昆虫属于无骨骼的节肢动物，日常生活中较常见，但在动画片中出现得并不多。昆虫种类繁多，在我们常见的昆虫中，基本上分为两大类：一类是善于飞行的，如蝴蝶、苍蝇、蚊子等；另一类是不善于飞行的，以爬行为主的，如蚂蚁、甲虫等。爬行类昆虫一般不善于飞行，它们大多生有六足，有些没有翅膀，只能靠六足爬行运动。由于它们的六足都长在胸廓下部，每爬一步都要以中足作为支点稍为转动，因此，它的爬行一般不按直线前进，而是曲折前进的。有些昆虫是善跳的，比如蟋蟀、蚱蜢、螳螂等，这类昆虫的六足是不平衡的，前四足较小，后两足特别粗壮而有力，非常善于跳跃，它们的跳跃一般是呈抛物线运动。（见图 2-169～图 2-173）

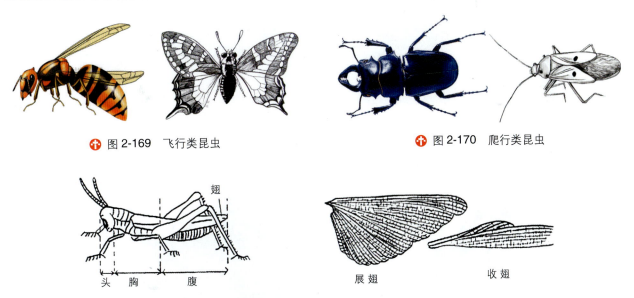

图 2-169　飞行类昆虫　　　　图 2-170　爬行类昆虫

图 2-171　蝗虫的运动结构特征

2.2.2　对动物视角变化的理解与表现

在影视动画作品中，视角是非常重要的表现手段，它可以应用在各种动体和背景之中。不同的角度有不同的情感表达，在动物视角变化中也不例外。视角的表达有三种形式，即平视、俯视和仰视。（见图 2-174～图 2-176）

◈ 图 2-172 昆虫类动物的素描表现(一)

◈ 图 2-173 昆虫类动物的素描表现(二)

◈ 图 2-174 动物不同视角的素描表现(一)

图 2-175 动物不同视角的素描表现（二）

图 2-176 动物不同视角的素描表现（三）

1．对平视的理解与表现

平视是最常见的一种，图形与画面的轴心相一致，即图形与画框或规格框形成横平竖直的角度，称为正面构图。这种视角的特点是静大于动，单薄浅平，表现纵深较难，犹如剪影一般的效果。（见图 2-177～图 2-179）

图 2-177 动物平视视角的素描表现（一）

图 2-178　动物平视视角的素描表现（二）

图 2-179　动物平视视角的素描表现（三）

2．对俯视的理解与表现

俯视是视位高，居高临下，眼界比较开阔，有一种令人心旷神怡之感。我们常常讲的"鸟瞰"是俯视的一种特殊情况，是从高处垂直向下看，其特点是离地面越远，视野越开阔，也越有静止和平稳之感。（见图 2-180）

图 2-180　动物俯视视角的素描表现

3. 对仰视的理解与表现

仰视是视位低而成仰角的视线,主要表达一种高大的形态,适用于表现崇高而庄严的形象,令人肃然起敬,有一种象征含义。尤其在影视作品中,能给观众留下深刻的印象,可使人们的心理得到满足,产生愉悦感。(见图2-181和图2-182)

图 2-181 动物仰视视角的素描表现(一)

图 2-182 动物仰视视角的素描表现(二)

2.2.3 动漫作品中对动物的夸张表现

动漫的重要特征之一就是夸张。我们在熟练掌握动物基本结构的基础上,要按照剧本以及导演的规定和要求进行合理的夸张变形,以达到动物角色表演的目的。在影视动漫作品中,各种动物可以扮演不同的角色,它们拟人化的夸张表演往往给观众留下深刻的印象。

1. 对鱼类动物在动漫作品中的夸张表现

动漫作品中出现的鱼类较少,一般为增强气氛和作为配角出现,当然也有作为重要角色出现的。这些水族生物通过夸张被赋予特定的意义,给观众留下难忘的印象。(见图2-183～图2-185)

🔺 图 2-183　鱼类的动漫素描表现(一)

🔺 图 2-184　鱼类的动漫素描表现(二)

🔺 图 2-185　鱼类的动漫素描表现(三)

2. 对鸟类动物在动漫作品中的夸张表现

鸟是人类的伙伴,以鸟为题材的动漫作品有很多,但在动画片中出现的鸟大多为渲染气氛和作为配角出现。这些鸟类通过动漫夸张被赋予了特定的意义,在编剧和导演的精心编排和设计下,给观众留下深刻的印象,因此,鸟类动物在动漫素描基础的训练中是必选的课题之一。(见图 2-186 ~ 图 2-188)

🔶 图 2-186 鸟类的动漫素描表现(一)

🔶 图 2-187 鸟类的动漫素描表现(二)

🔶 图 2-188 鸟类的动漫素描表现(三)

3．对两栖类动物在动漫作品中的夸张表现

两栖类动物是海陆动物进化的过渡阶段，同样是人类的朋友，在动画片的表现中出现不是很多，有的两栖类动物如青蛙等有时在一些动画片中也频繁出现。因此，在动漫素描表现中对两栖类动物也要有所涉及，并对其特征加以夸张想象等处理。（见图 2-189～图 2-191）

图 2-189　两栖类动物的动漫素描表现（一）

图 2-190　两栖类动物的动漫素描表现（二）

图 2-191　两栖类动物的动漫素描表现（三）

4. 对家禽类动物在动漫作品中的夸张表现

家禽类动物是由人类圈养的类似鸟类的动物,由于长时间和人类相处,自身的飞行能力大多已退化。我们要表现的主要家禽是鸡、鸭、鹅。在动画片中出现频繁,经常当主角,因此,在动漫素描表现中是很重要的表现对象之一,可对其特征极力夸张以达到预想的目的。(见图 2-192～图 2-194)

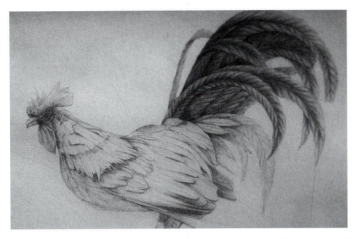
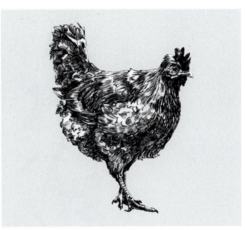

🕂 图 2-192　家禽类动物的动漫素描表现(一)

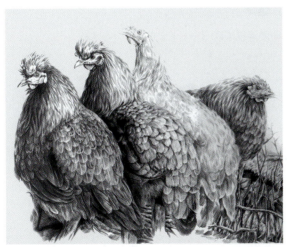

🕂 图 2-193　家禽类动物的动漫素描表现(二)

🕂 图 2-194　家禽类动物的动漫素描表现(三)

5．对蹄类动物在动漫作品中的夸张表现

蹄类动物一般体形都较大，但性情温和，大多是人类的得力助手。由于和人类长时间相处，感情比较融洽。主要要表现的蹄类动物有鹿、牛、羊等，在动画片中出现较多，因此，在动漫素描表现中也是必不可少的表现对象。（见图 2-195～图 2-197）

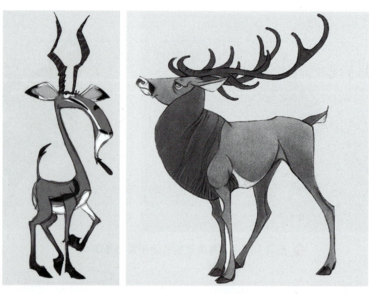

🔸 图 2-195　蹄类动物的动漫素描表现（一）

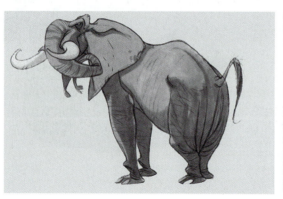

🔸 图 2-196　蹄类动物的动漫素描表现（二）

🔸 图 2-197　蹄类动物的动漫素描表现（三）

6．对爪类动物在动漫作品中的夸张表现

爪类动物一般都很凶猛，主要以吃肉为生。较小的爪类动物成了人类的宠物，如猫、狗等，能和人和睦相处，感情融洽。较大的爪类动物成了人类的防御对象，如老虎、豹子和狮子等。爪类动物在动画片中出现较多，因此，在动漫素描的训练中也是必须要有的。（见图2-198～图2-202）

图 2-198　爪类动物的动漫素描表现（一）

图 2-199　爪类动物的动漫素描表现（二）

图 2-200　爪类动物的动漫素描表现（三）

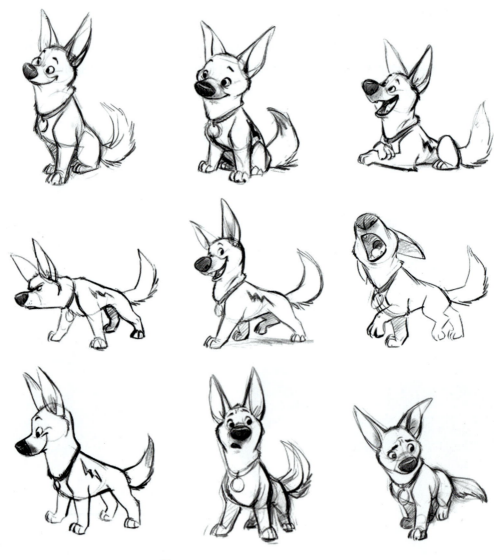

图 2-201 狗的动漫素描表现

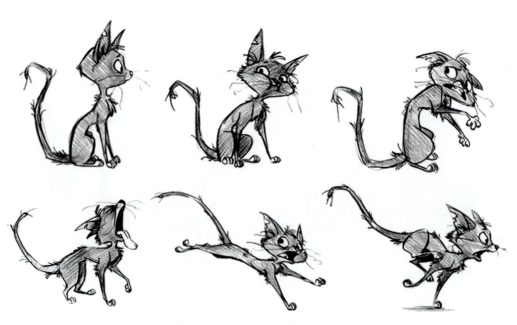

图 2-202 猫的动漫素描表现

7．对昆虫类动物在动漫作品中的夸张表现

昆虫类动物一般都是无骨动物,寿命很短,有的只有几小时寿命,但也是构成世界的一部分。在动画片中也可借助昆虫来抒发导演和角色的情感,营造很壮观的场面和气氛。在动漫素描的训练中也会涉及。(见图 2-203～图 2-209)

✤ 图 2-203　昆虫类动物的动漫素描表现（一）

✤ 图 2-204　昆虫类动物的动漫素描表现（二）

✤ 图 2-205　昆虫类动物的动漫素描表现（三）

图 2-206　昆虫类动物的动漫素描表现（四）

图 2-207　昆虫类动物的动漫素描表现（五）

图 2-208　昆虫类动物的动漫素描表现（六）

第 2 章 动画角色素描造型基础

图 2-209 昆虫类动物的动漫素描表现（七）

思考与练习

1. 了解人体骨骼结构,画 3 ~ 5 张骨骼结构图。
2. 了解人体肌肉结构,画 3 张肌肉结构图。
3. 掌握人体比例,画不同比例的老、中、青角色作品各 3 张。
4. 思考透视的作用,画仰视、俯视、平视不同视角的动漫人物作品各 3 张。
5. 了解人物头部结构,画不同表情的夸张动画角色作品 3 ~ 5 张。
6. 了解人物胸部结构,画不同动态的夸张动画角色作品 3 张。
7. 了解人物四肢结构,画不同肢体动态的夸张动画角色作品 5 张。
8. 画不同表情的组合动漫人物一套。
9. 了解兽类动物结构,画自己喜欢的兽类动态结构图 3 ~ 5 张。
10. 了解家禽类动物结构,画自己喜欢的家禽类动物图 5 张。
11. 了解鱼类动物结构,画三种不同鱼类的造型图各 3 张。
12. 了解鸟类动物结构,画自己喜欢的鸟类造型图 5 张。
13. 画出极端夸张的自己喜欢的 3 ~ 5 种动物素描图。

第3章 动画场景素描造型基础

学习目的：通过本章的学习，理解动画场景及动画场景素描的概念，结合动画专业特点，进而了解动画场景素描训练的技法及重要性，深入理解场景种类在动画创作中的意义，为以后的动画场景学习打下扎实的基础。

学习重点：重点掌握动画场景素描的技法及透视关系，熟练掌握动画场景素描的种类以及其在动画创作中的应用。

动画场景设计是美术设计中的重要组成部分，美术设计又是动画创作中的主要环节，因此，动画场景设计在动画创作中是必不可少的。动画场景素描是动画场景设计的基础，重点解决场景的风格、透视、气氛等内容。

3.1 动画场景素描的任务

动画场景素描与动画专业创作结合得非常紧密，主要解决美术设计的基础问题，成为衡量优秀美术设计师的基本条件。其任务是掌握动画场景素描技能并赋予其特殊意义，让动画场景素描能融入灵魂，激活生命，为动画创作打好基础。

3.1.1 动画场景的概念和分类

动画场景是使动画片剧情展开的、具体的特定空间环境，是角色赖以活动的场所，它直接决定着动画片的风格和艺术水准。通常情况下，动画场景能决定整部动画片的风格类型及气氛效果，也决定着动画片的成败。一部动画片中成功的场景设计是展开剧情，刻画人物特定的时空环境、生活环境、社会环境、自然环境以及历史人文环境的有机组合，从中能表现出特定角色的相互关系，给观众留下深刻的印象。(见图 3-1 ~ 图 3-3)

场景一般分为室内景、室外景和室内外相结合的场景三类。

室内景主要是指角色所居住与活动的房屋建筑、交通工具等的内部空间，包括个人空间和公共空间两种。

个人空间主要有书房、客厅、卧室、餐厅、卫生间、厨房以及办公室、工作室、机舱、船舱、太空舱等空间，其特点是空间较小、个性化、私密性强。从其室内陈设和布局能体会出主人的身份、地位、贫富、喜好、时代、地域等方面的特征，如果与剧情结合起来设计，就能揭示出人物的情感，很好地为剧情服务。如学生宿舍的写实练习，通过夸张、变形处理，使其更具动画特点。学生宿舍是学生们生活起居的地方，门、窗、书柜、电视等基本设施决定了其宿舍的基本特点，但从床上的被褥和摆设的东西等状况能看出宿舍的生活情况。从墙上、脸盆上、书架上和衣架上

挂着的物件能表明是间女生宿舍,也能体现出每个床位上的女生的性格喜好。如农民家中的摆设,从陈设家具的造型和布局都能很明显地表明主人的农民身份以及生活状态,体现出他们所处的社会地位和经济收入。因此,场景表现的力量是非常大的,能立即把观众带到所设定的环境之中。(见图3-4和图3-5)

图3-1　虚幻的长背景

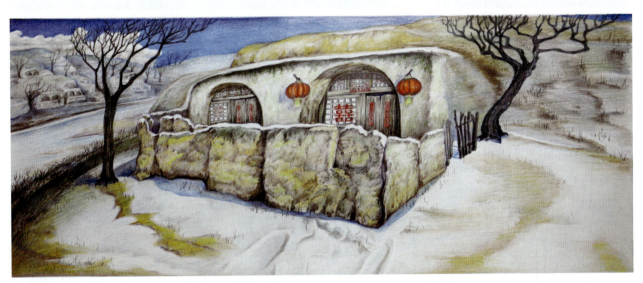

图3-2　学生动画短片《西口怀情》中的室外背景

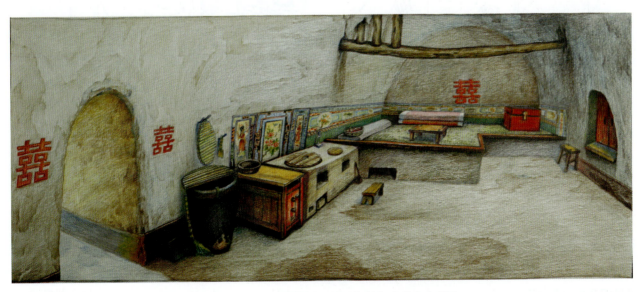

图3-3　学生动画短片《西口怀情》中的室内背景

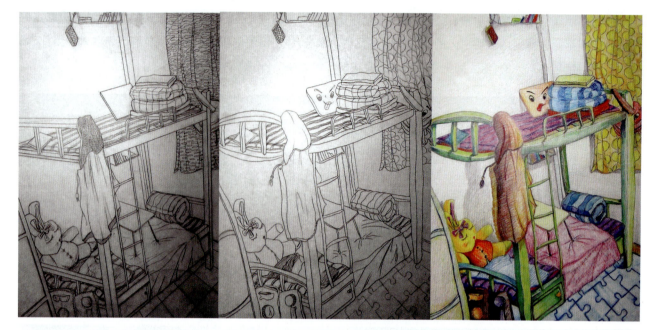

图 3-4 学生作业"学生宿舍"中的空间"写生、变形、上色"

图 3-5 室内景空间

公共空间主要有音乐厅、会议厅、剧场、电影院、商店、饭店、图书馆、学校、礼堂、太空站等非个人拥有的、大家共用的空间。其特点是空间较大,更具实用性。体现地域、时代、用途的空间较大,也更能表现整体的环境特征。(见图 3-6 和图 3-7)

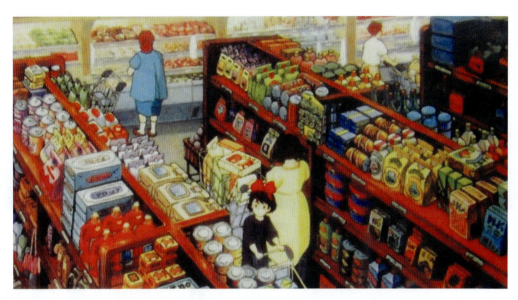

图 3-6　日本动画电影《魔女宅急便》中的超市空间

图 3-7　一个机器工厂

室外景主要是指房屋建筑内部以外的一切自然和人工场景，像亭台院落、宫殿庙宇、工地码头、车站街道、森林山谷和太空星球等场景。这些场景最能体现一部动画片的时空特征、人文景观和风俗习惯等特点，但必须与剧本和导演的意图相一致，更好地为剧情展开服务。如美国动画片《小马王》中的开始给人们展示出一幅美好的、充满诗情画意的原始森林景观，各类动物在这里和谐地相处生活，这么美好的环境怎么能够破坏！这里表现得越美好，就越能为小马王后面的表演埋下伏笔。如中国动画电影《大闹天宫》中的蟠桃园场景构建了一幅天上桃园的景象，充满神秘和神奇。再加上猴子爱吃桃的天性，难怪孙悟空一去不复返，大闹蟠桃园，为刻画孙悟空的形象浓浓地加了一笔。再如学生毕业创作动画短片《一杯水》中的开片大场景，浓厚的黄土高坡景色慢慢跃入眼帘，把观众带到了北方的生活环境中，勾起儿时的一些回忆，为故事的开展提供了明确的时空环境和地域特征。（见图 3-8 ～ 图 3-11）

图 3-8 "云天之城"室外背景

图 3-9 美国动画电影《小马王》中的室外背景

图 3-10 中国动画电影《大闹天宫》中的蟠桃园室外背景

图 3-11 学生动画短片《一杯水》中的室外背景

室内外相结合的场景是指室内景与室外景结合在一起的场景,包括室内室外、院内院外、墙内墙外等,属于一种组合的场景,既表现室内的一些情况,又表现室外的一些情况。其特点是结构复杂、内外兼顾、富于变化,层次丰富且具有一定的空间感,便于不同层次的角色活动,同时也能表现较复杂的情感。如日本动画片《夏日之战》中的一个场景,室内景是一个饭桌周围坐着的两个人和右边凳子上的一个电视,能看出是一个较休闲的地方。尤其是后面有一块很大的落地玻璃,透过玻璃能看到外面很大的一片草地,草地的后面有一大片森林,也能感到是一栋别墅。画面中,外面骑自行车的人和室内正吃饭的两人的对话,从表情上看感觉很惊讶,好像有什么事要发生一样,显得很着急。这就是利用室内外相结合的场景为角色提供了一个非常合理而恰当的表演空间,既有层次感,空间也很大,还可以表达较复杂的情感。(见图 3-12)

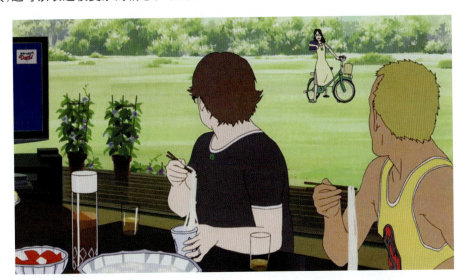

❂ 图 3-12 日本动画片《夏日之战》中的室内外相结合的场景

3.1.2 动画场景素描训练的目的

动画场景的绘制主要是根据剧本的要求。导演要把文学剧本中所描写的场景按镜头的形式来处理,美术设计人员按导演的意图把场景总图、场景气氛图和每个镜头的背景设计稿都画出来,并仔细刻画和渲染,然后再根据设计稿把每一镜头背景绘制出来。如 1994 年美国迪士尼公司创作的动画电影《狮子王》,故事发生在非洲大草原。影片开始的几个主要镜头都围绕着高耸而突出的山崖,形成影片中的主场景。以后大量的镜头和故事情节以及正邪两派多次交锋都发生在这里,因此,"高耸而突出的山崖"就成为一个具有典型性的标志性场景。动画场景设计应充分发挥动画假定性的特征,使角色能在看似虚拟实则更真实的时空中自然发展、表演,既有利于深入刻画角色,又让观众有身临其境的感受。(见图 3-13)

动画场景素描训练就是为完成这些要求打下扎实的基础,更能随心所欲地有目的的设计。其目的是培养设计师如何塑造空间关系、如何把握动画片的艺术风格、如何营造气氛以及如何叙事等。

1. 训练搭建空间关系的能力

场景最本质的功能之一就是表现空间。通过线条、透视、形体、色彩以及肌理等造型元素塑造出真二维假三维的空间关系,为角色的活动提供载体,根据剧情和导演的安排合理地表演,以满足观众的视觉需求,从而达到心里愉悦的目的。空间关系包括物理空间、社会空间以及心理空间等几类。物理空间是实际存在的,具有满足人们生活需求的特征,是一切可视的环境空间,也是故事发生、发展得以展开的空间环境,同时也能体现出故事发生的

时代背景、地域特征、民族文化特征等。社会空间不是具体的环境空间,而是由人与人之间表现出来的一种社会关系的综合特征,是一个虚化的空间,是抽象的、可以感受到的空间,一般能通过特定的历史阶段与人物情绪铺垫出来。心理空间也不是具体的环境空间,是通过角色在不同时间、不同空间、不同事件中的特定表演体现出来的,再通过观众的联想,深入感觉到的一种状态,也是演员的表演和观众的感受共同作用的结果。(见图3-14～图3-16)

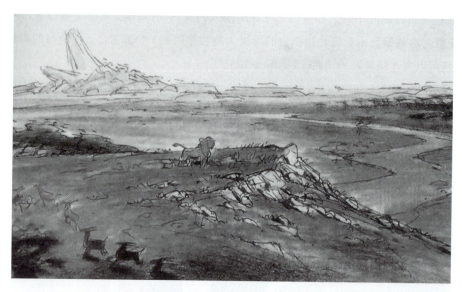

✧ 图3-13　美国动画电影《狮子王》的主场景设计

✧ 图3-14　美国动画电影《埃及王子》中的沙漠场景体现真实物理空间

✧ 图3-15　中国动画电影《大闹天宫》中的孙悟空与马监官斗争中的场景体现社会空间

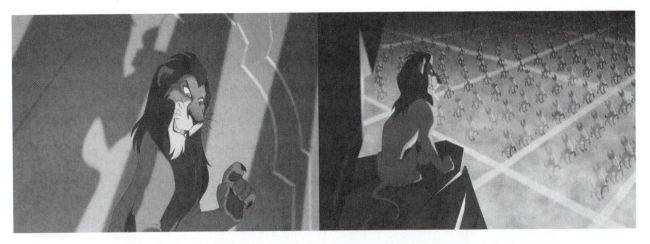

图 3-16 美国动画电影《狮子王》中的刀疤演练部队的场景体现心理空间

2. 训练确定动画片艺术风格的能力

一部动画片艺术风格的确定很大程度上取决于场景的艺术风格,因为动画片是视听艺术,而视又是其重要组成部分,在视的范围内,除了角色、道具等因素外,就是场景的因素,每个镜头又必须有相应的背景。因此,场景在动画片的创作中具有举足轻重的地位。动画场景素描通过气氛、光线、空间的表达、意境的渲染、镜头的运动等因素的训练,能较早地思考其艺术风格类型,使风格特征更加突出,更有特点。如果场景设计的风格不够统一,会直接影响其艺术表现力,使观众觉得不伦不类,艺术效果将大打折扣。如国产动画片《三个和尚》的漫画风格就很突出,有一种中国特有的魅力;在国产动画片《九色鹿》中,画面一出现,就把观众带到敦煌石窟之中,沉浸在久远而富有神秘感的佛教石窟壁画艺术之中,其基本的装饰绘画基调已确定。再如美国动画电影《小马王》中的开场所出现的庞大的原始森林场景,一群马儿的自由驰骋把观众带到了如梦如幻的时空当中。但其写实手法凸显,让观众不仅感受到角色与环境的和谐,更感觉到这就是真的,为以后故事的展开做好了铺垫,这也正是场景的作用。(见图 3-17~图 3-19)

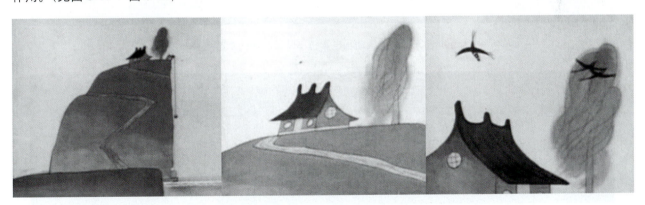

图 3-17 中国动画片《三个和尚》中的场景

3. 训练营造气氛的能力

场景可以通过景物、光影、色调、场面调度、画面运动、烟雾、音乐与音响等因素来合理地营造、渲染气氛,目的是使情景交融,以景托人,借景抒情,表达特定的意境,达到强烈的艺术效果。但在营造气氛时,场景设计师必须从剧情和一定的角度出发,通过对场景设计要素的有机组合,构建一个典型情调的艺术空间,使角色更好地去表演,达到与观众共鸣的效果。如美国动画电影《花木兰》中主角花木兰经过艰苦的抉择,决定替父从军。在出

行的晚上,乌云密布,雷电交加,她的父亲、母亲和奶奶在雨地里目送她的情景,用低中调,接近于无彩色系列的色调,营造出悲伤、痛苦的离别之情,不由得给人一种心碎的感觉。再如美国动画电影《狮子王》中辛巴最后集合所有的狮子们打败叔叔刀疤的黑暗势力,一场大雨冲刷荣耀谷,色调由黑暗变得光明,营造出一种明快、活泼的气氛,同时,也预示着在新国王辛巴的领导下开始了新的生活等。这些都是场景设计师要着重考虑和解决的问题,动画场景素描训练也要有这些理念。(见图3-20和图3-21)

图 3-18　中国动画片《九色鹿》中的场景

图 3-19　美国动画电影《小马王》中的森林场景

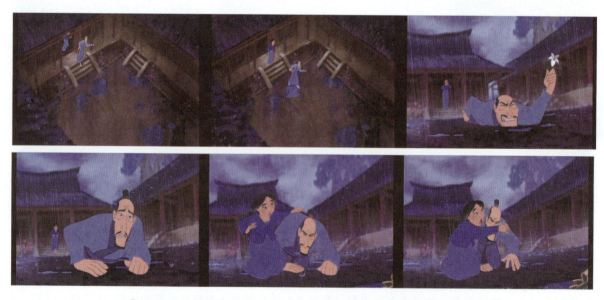

图 3-20　美国动画电影《花木兰》中营造出悲凉、痛苦的离别之情

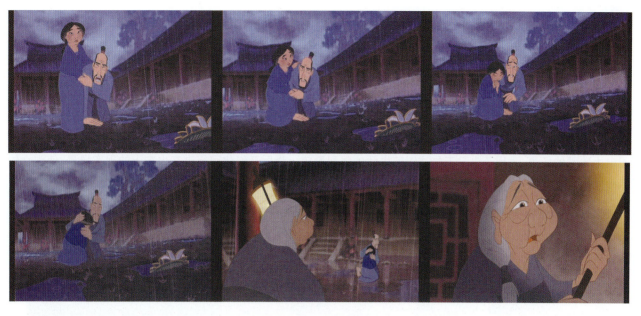

🔴 图 3-20（续）

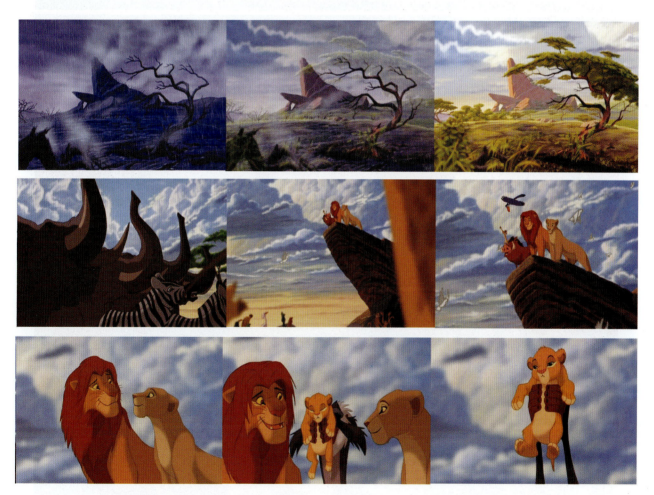

🔴 图 3-21 美国动画电影《狮子王》中营造出一种明快、活泼的气氛

场景不仅能营造客观的气氛，也能营造角色性格、心理的气氛。在动画片中，角色性格和心理活动，除角色自身的表演之外，还能通过背景的变化来表现其内心世界，体现其性格特征，因为场景具有营造意境的功能。场景

设计师巧妙地利用人景的互换,使场景变成人心理活动的外延,很好地将角色的内心情绪和情感变化通过稳定的场景表现出来。比如,反映角色内心的向往、梦幻、回忆、想象等画面,用虚实、明暗等手法对角色的心理和精神进行适当地表现,充分运用视听语言的手段向观众展示角色的内心世界。例如,动画艺术短片《回忆积木小屋》中主人公在寻找不小心掉落的心爱的烟斗,进入被水淹没的以前住过的小屋的每一层,面对场景进行的美好回忆就是运用不同色调、布局的场景来使时空倒流,产生强烈伤感的艺术效果。再如美国动画电影《小马王》中小马王被抓到火车上在雪地里行走的过程,小马王看到火车外面下着雪,雪慢慢凝聚幻化成马儿,在广阔的原始森林家园自由驰骋的场景,表现了小马王向往以前生活的强烈愿望。最后又幻化回行进在火车上的现实场景,使观众的心情既沉重又心酸。(见图3-22和图3-23)

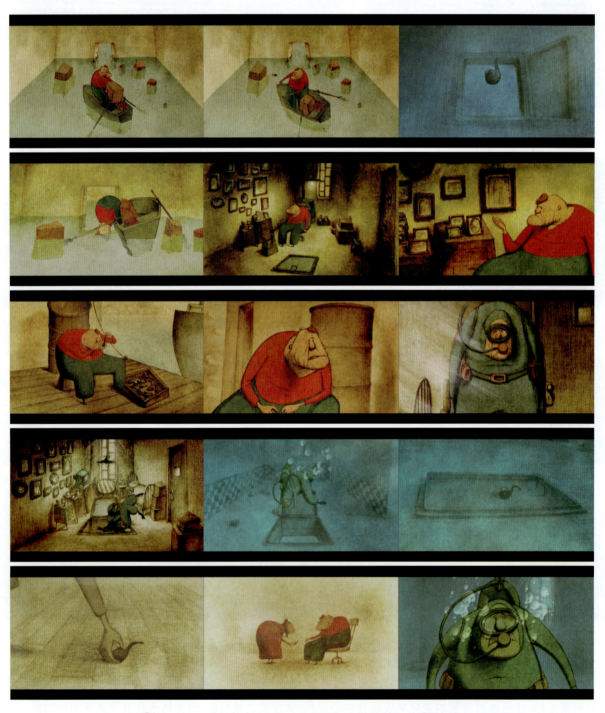

图3-22 动画短片《回忆积木小屋》中营造角色心理的气氛

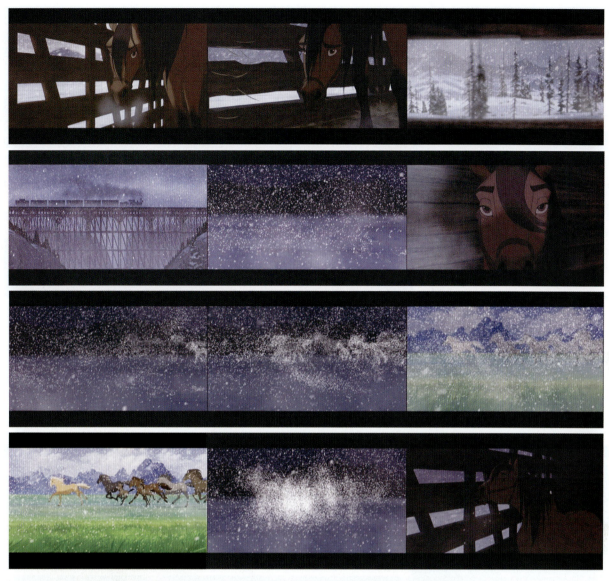

图 3-23　美国动画电影《小马王》中营造角色心理的气氛

4．训练并体会场景的叙事功能

动画场景素描要体现场景的几种叙事功能。

（1）表现连贯的叙事时间，即故事中的时间与现实或历史的时间基本一致，由前到后、由古到今、由头到尾单向发展，是一种常用的叙事方法。场景、背景的变化也是按部就班地进行，没有时间上的跨度与反复，观众容易接受。（见图 3-24）

图 3-24　美国动画电影《恐龙》中连贯的叙事时间

图 3-24（续）

（2）错乱的叙事时间，主要是打破正常的时间发展顺序，在叙事的过程中有回忆过去、想象未来的时空画面，形成时空穿插、颠倒等形式。这样的时间组合自由、灵活、随意、夸张和充满想象，但如应用不好，容易产生凌乱、不统一的感觉。这种叙事方法多用在一些实验性动画短片中，以追求特殊的视觉效果和进行艺术探索为目的，场景与背景的不同时空转换能很好地表现这一现象，使视觉与感觉能相对吻合。（见图 3-25）

图 3-25　动画短片《回忆积木小屋》中错乱的叙事时间

(3)夸张的叙事时间,主要是在故事情节中有意地延长或缩短时间,以夸张和写意的手法表现一种特殊的时间段,使故事表述时更加简练、概括。例如,表现回忆、瞬间、延续、悲伤和冲动中的时间变化,用一个和几个背景的不同色调变化来表现一年、多年或一生的时间跨度,就像一台手风琴一样把时间拉开或收拢,故事演绎得紧凑而有艺术感。例如,美国动画电影《小马王》中,用同一个大草原的背景表现小马王长大成人的时间跨度,不仅把小马王成长的过程在几秒钟之内表现出来,而且也让观众感到美好而自然。再如,美国动画电影《狮子王》中,小辛巴在不同色调的几个背景下慢慢长大,体现了很大的时间跨度,用了几个叠化处理,既自然又抒情,把观众带到了小辛巴长大以后的时空中。(见图 3-26)

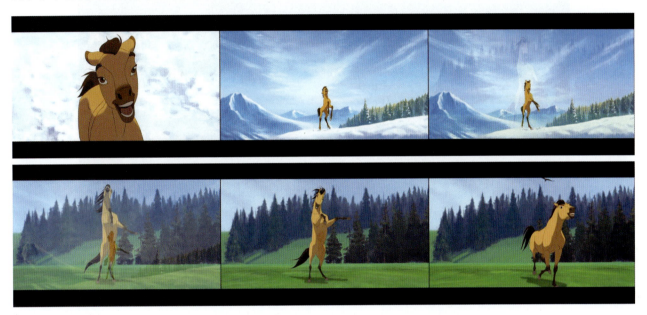

图 3-26　美国动画电影《小马王》中夸张的叙事时间

(4)虚幻的叙事时间,主要是一种非现实的时间表现手法。通常用于神话、科幻、传说等题材中,可以通过现实、过去和未来的时空转换相互交织在一起,以产生扑朔迷离的效果,让人难以忘怀。例如,美国立体动画电影《阿凡达》中的场景在现实与非现实之间来回转换,让人畅游在网络的虚拟现实之中,场景的美丽神奇与生活在其中的人们和谐自然,让人大开眼界。(见图 3-27)

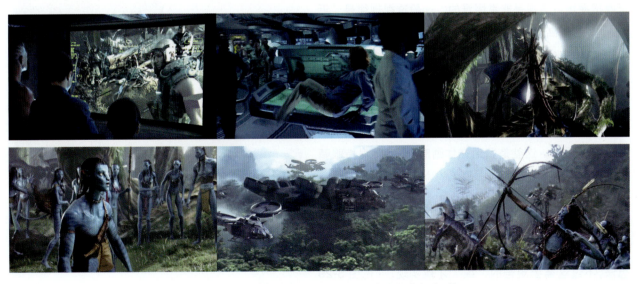

图 3-27　美国动画电影《阿凡达》中虚幻的叙事时间

（5）弱化的叙事时间，在一些动画片中，对时间的概念比较模糊，只是表现一种抽象状态，始终表现不清事件发生的具体时间和地点，但我们能在时间的推移中得到一种感悟和启发。在一些实验性艺术短片中会故意使叙事时间颠倒、错乱，以达到某种艺术追求。例如，动画艺术短片《线与色的即兴诗》中，单纯的背景上一些不同色彩、不同长短、不同粗细的线条随着音乐在活泼自由地跳动，给观众留下欢快的印象。场景的叙事功能是讲述故事不可缺少的要素之一，巧妙地应用会增强、丰富故事的曲折变化，同时也能起到塑造角色形象的作用。（见图3-28）

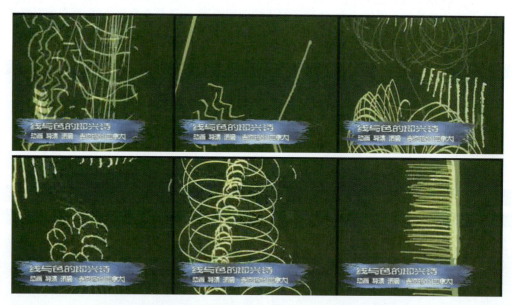

图3-28 动画短片《线与色的即兴诗》中弱化的叙事时间

3.2 场景透视基础

要画好一幅特定设计的动画场景，就必须要掌握好透视规律，因为透视是一个永远存在的现象，也是非常实用的空间表现技法。如果透视画不好，就会令人非常不舒服，不管是表现物体还是表现空间。对于学习者而言，正确把握场景透视是非常困难的。一般透视规律是"近大远小""近高远低""近清晰远模糊"，这一规律看起来很简单，但具体应用时就不太容易了，由于观察者观察时与眼睛的高度有关，一旦观察者眼睛的高度确定了，那么所显示的透视关系也就确定了。以观察者的视线与被观察者成直角的角度为标准，所有成角度的视角都视为有透视关系。这就是我们在作画时，一定要保持眼睛与画板中心相垂直的缘故。平面的位置越是平行于观察者的视平线，其表面所看到的面积就越小；当平面正好位于观察者的视线上时，就只能看到他最近的那条边。我们就是运用这一客观现实来随心所欲地表达自己的想法，不过这需要艰苦的"练"才能实现。（见图3-29和图3-30）

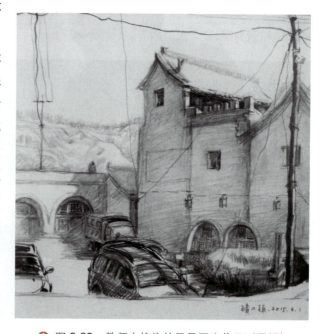

图3-29 教师史艳梅的风景写生作品（平视）

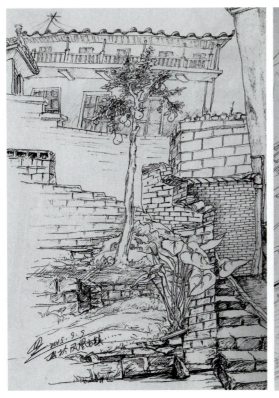

图 3-30 教师陈伟的风景写生作品（仰视和俯视）

3.2.1 透视的概念

透视是现实生活中的各种物体由于距离远近、方位不同,观察时在视觉上产生不同的反应。透视是客观存在的,由于表现者的理解不一样,形成了东、西方对透视的不同表现。西方是遵循近大远小的透视规律;东方是整体上遵循近大远小的透视,而在局部是平行表现的。这些透视图不是真实的再现,而是要有目的地在绘画作品中表现物体之间的远、中、近三个层次关系。若想获得立体的、有深度的三维空间感,就必须正确地应用透视原理进行场景素描表现。(见图 3-31 和图 3-32)

图 3-31 绘画透视的应用(《红楼梦》插图)

图 3-32　绘画透视的应用

3.2.2　透视的原理

透视原理的核心是近大远小、近高远低、近清晰远模糊。

1．近大远小

近大远小是透视规律，也是自然现象。当我们把同样大小的物体一字排列时，从前面看就有近大远小的感觉了。这个规律对绘画来说非常实用，如果不能准确地把对象按近大远小的规律表现出来，看起来就很别扭了。因此，透视中近大远小的表现就是要认真解决的课题之一。（见图 3-33）

 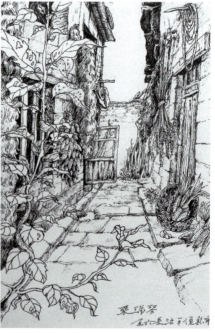

图 3-33　教师陈伟、张瑞琴的景物透视写生

2. 近高远低

近高远低是透视的一种现象,当一组物体高度、间距均相同,沿地平线直线排列时,每个物体的最高点和最低点把光线反射到人眼中,其与最高点连线和最低点连线形成一定的夹角,处于近处的物体与眼睛所形成的夹角一定大于处于远处的物体与眼睛所形成的夹角,这就是近高远低的效果。在绘画中要想表现明显的透视效果,就要熟练地掌握近高远低的表现技法,使画面更具可信度。(见图3-34)

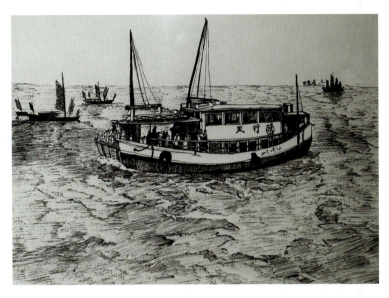

图3-34 景物透视写生(近高远低)

3. 近清晰远模糊

近清晰远模糊是透视的一种现象,由于空气的阻隔,空气中稀薄的杂质造成物体距离越远,看上去形象越模糊,所谓"远人无目,远水无波"的原因就在于此。但清晰和模糊是与焦距有关的,焦距范围之内就清晰,焦距范围之外就模糊,有时离得太近也模糊,写生时要适当把握。(见图3-35)

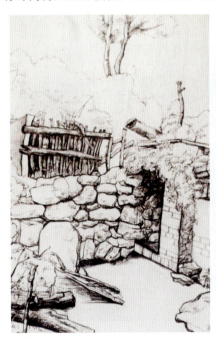

图3-35 景物透视写生(学生作业)

提示：绘画中的层次。

层次是指事物相承接的顺序。这是绘画术语，指画面上所呈现出丰富的层面，每一层面有不同的内容，层面之间相互穿插，出现遮挡现象，并形成空间，层次越多空间就越大。写生创作时要把不同的层次安排好，这就是构图。构图不同就会有不同的感觉，写生就是要把不同层次的素材在有限的画面中经营好，使其结构合理，又能有很深刻的寓意。（见图3-36和图3-37）

✟ 图3-36　教师杨波的景物写生（层次）

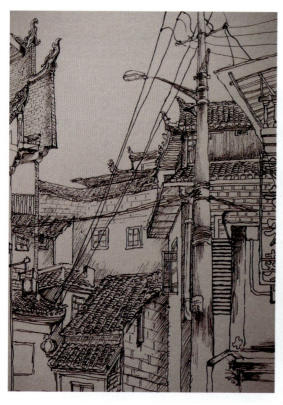
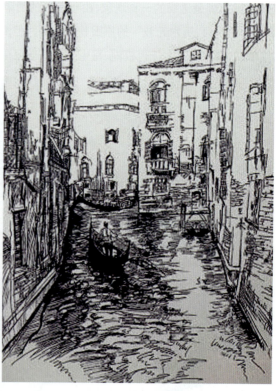

✟ 图3-37　教师陈伟的景物写生（层次）

3.2.3 透视的基本术语

了解透视基本术语对动画场景素描表现有较强的指导作用,有助于对透视的深入理解。

1. 地平线

地平线是从地面上一点所看到的形成地球表面部分的限界的圆周,也就是从水平方向望去,天地相交的地方。拓展为地平面就是观察者所站的水平面,透视学中假设的作为基准的水平面永远都保持水平状态。画场景素描时应以地平线为基准进行构图。(见图 3-38 和图 3-39)

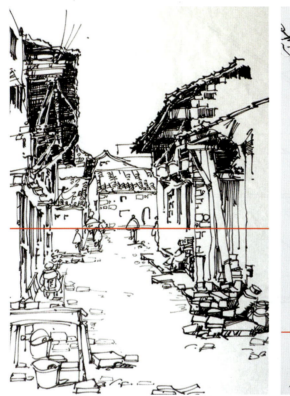

✟ 图 3-38　地平线示意图(景物写生)

✟ 图 3-39　景物写生(学生作品)

2．视线和视角

视线是眼睛和物体之间的假想直线。

视角是视线与视平面所形成的角度。一般有三种表达形式,即平视、仰视和俯视。当视线在视平面上时,是平视;当视线高于视平面时,是仰视;当视线低于视平面时,是俯视。平视的特点是静大于动,单薄浅平,要表现纵深感较难。俯视的特点是视位高,居高临下,眼界比较开阔,有一种令人心旷神怡之感。"鸟瞰"是俯视的一种特殊情况,是从高处垂直向下看,其特点是离地面越远,视线范围越宽,越有静止和平稳之感。仰视是视位低而成仰角的视线,主要表达一种高大的形态,适用于表现崇高而庄严的形象,可令人肃然起敬,有象征含义。(见图 3-40 ~图 3-44)

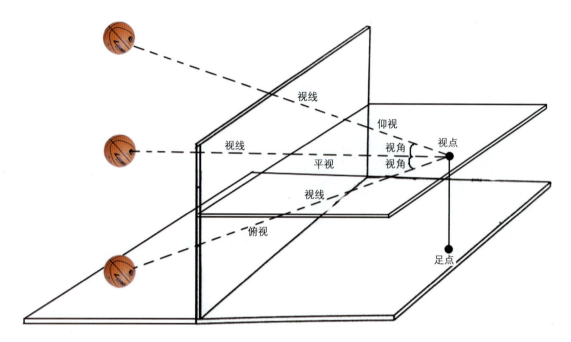

图 3-40　视角示意图

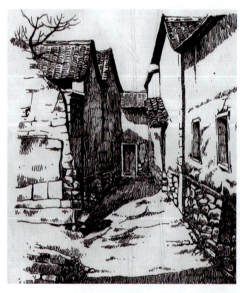

图 3-41　平视(景物写生)

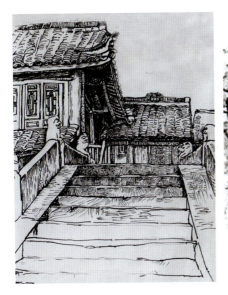

图 3-42 仰视（景物写生）

图 3-43 俯视（景物写生）

图 3-44 鸟瞰（景物写生）

3. 视点、视高和视平线

（1）视点。视点是眼睛观察时的位置。

（2）视高。视高是视点和足点的距离。

（3）视平线。视平线是与作画者眼睛等高的一条线。视平线的高低是由视点决定的，视点高则视平线就高，视点低则视平线就低。景物在视平线以上时，越近则显得越高，越远则显得越低；景物在视平线以下时，越远则显得越高，越近则显得越低。（见图 3-45～图 3-47）

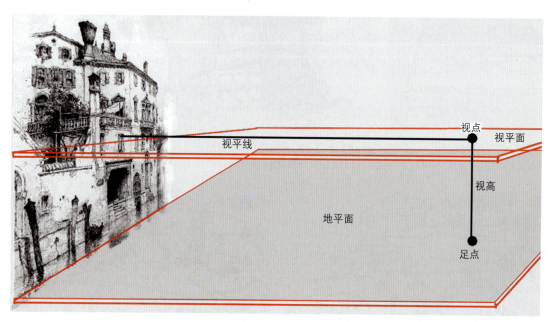

◐ 图 3-45　视点和视平线示意图

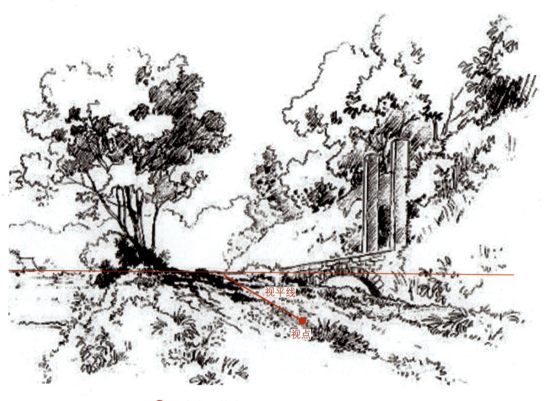

◐ 图 3-46　视点和视平线示意图（场景写生）

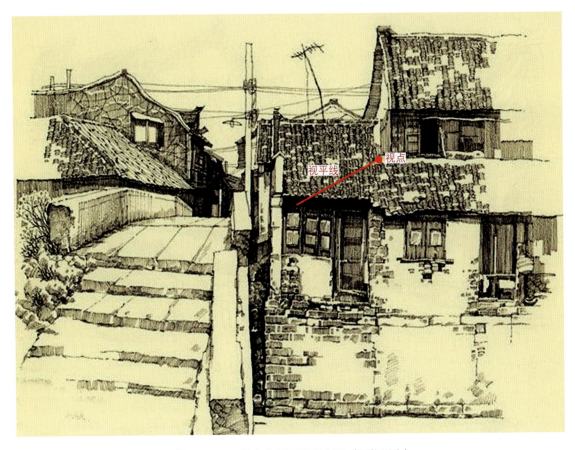

图 3-47 视点和视平线示意图（景物写生）

4．灭点

灭点是在线性透视中，两条或多条代表平行线的线条向远处地平线伸展直至聚合的那一点。现实中平行的线能在灭点上聚合，同样是以肉眼观察到的现象为依据的，如铁路的两条路轨看上去确实像在地平线上汇合到了一起。同样，立体图形各条边的延伸线所产生的相交点也是灭点。（见图 3-48～图 3-50）

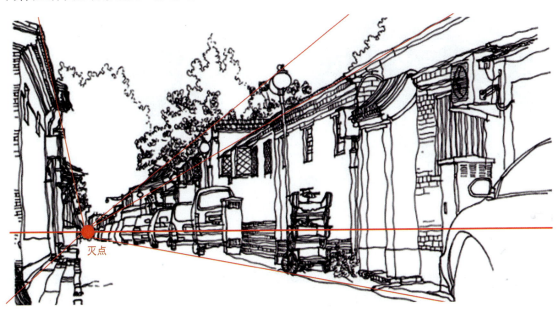

图 3-48 灭点示意图（景物写生）

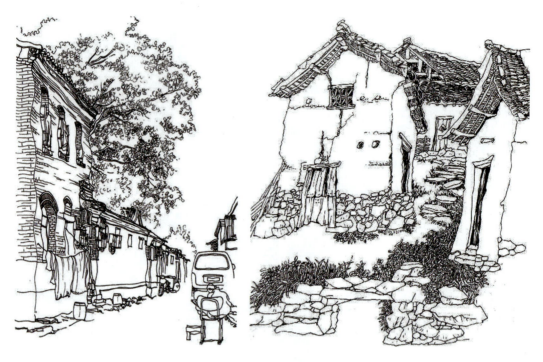

图 3-49 景物写生（灭点）（一）

图 3-50 景物写生（灭点）（二）

5．视域

视域是头部不转动，以视点目光向前看所能见到的范围。人眼正常观察范围是以 60°视角所构成的视锥，这个视锥被画面相截后所获得的视圈就是 60°视圈。在 60°视圈内，物体处于常态透视变化中；超出了这个范围，物体透视形状就会失去常态。（见图 3-51 和图 3-52）

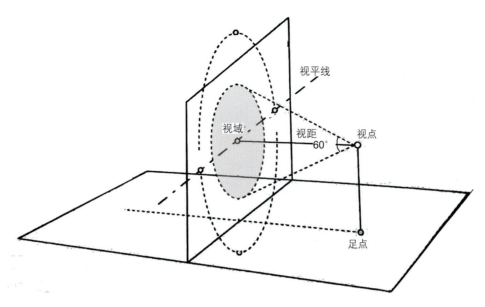

图 3-51 视域示意图

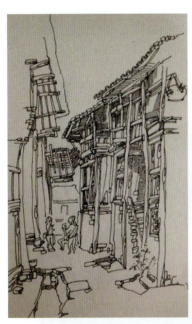

图 3-52 景物写生（视域）

6．景物

景物是形成图像的对象，即绘画者想要把看到的对象画在纸上的图像，也可认为是被人观赏的景色和事物。自然界中处处可成景，主要看绘画者的境界。（见图 3-53 和图 3-54）

3.2.4 透视的类型及应用

透视是动画场景素描必须掌握的知识和技能，可通过实践加深理解和应用。其类型可分为一点透视、两点透视、三点透视和散点透视。由于东西方文化的差异，西方是焦点透视法，东方是散点透视法，这在场景绘画中是必须要了解和灵活掌握的。

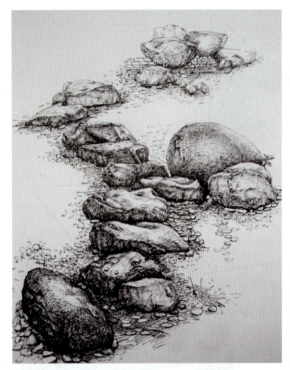

◆ 图 3-53 景物写生

◆ 图 3-54 场景写生

1．一点透视

一点透视是指画面中所有的物体只有一个灭点，物体最靠近观察点的面平行于视平面，也叫平行透视。也就是说，当你正前方放置一个立方体，同时，立方体朝向你的这个面是完全正对着你的时候，此立方体其他位置的结构将形成集中到视平线上某一点的透视效果。如果画面中出现多个灭点，说明画面中的物体就不在同一个面上，画面就显得乱而不舒服。（见图 3-55～图 3-57）

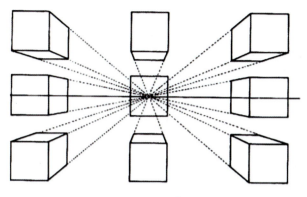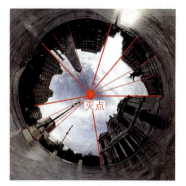

图 3-55　一点透视示意图

图 3-56　一点透视景物写生

图 3-57　一点透视场景写生

2．两点透视

两点透视也叫成角透视，是指画面中所有物体有两个灭点，消失在同一条直线上，且立方体的两组直立面都不与画面平行，而形成一定夹角。两点透视能够表现出丰富的画面变化，表现力较为生动、活泼，这种透视需要正确选择透视角度和灭点的位置，否则很容易出现变形。两点透视是常见透视中运用最多的一种，它能够活跃画面的气氛，打破一点透视中的呆板格局。（见图3-58～图3-60）

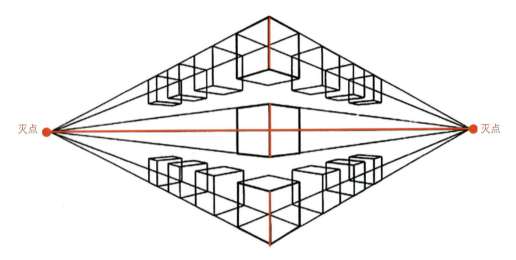

图3-58　两点透视示意图

图3-59　两点透视景物写生（一）

3．三点透视

三点透视是指画面中的物体有三个灭点，是一种相对较为复杂的透视现象，会出现仰视和俯视的效果。它不仅包含了两种透视现象的特质，同时又有所扩展，我们也可以说三点透视是一种"特殊的成角透视"，也习惯称为"斜角透视"。三点透视之所以特殊，是因为有第三个灭点的形成。通常，三点透视在表现建筑物的高大效果时十分有用，具有很强的夸张性和戏剧性。（见图3-61～图3-63）

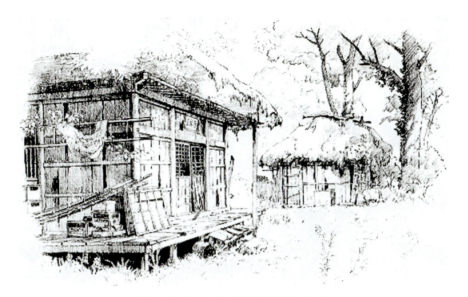

🕆 图 3-60 两点透视景物写生（二）

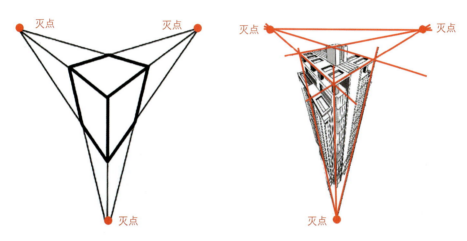

🕆 图 3-61 三点透视示意图

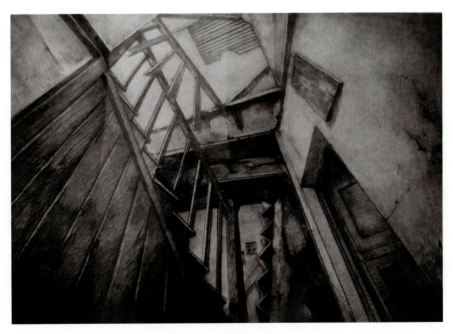

🕆 图 3-62 三点透视室内与室外写生

图 3-63 三点透视景物写生

4．散点透视

散点透视是东方传统绘画中表现空间的技法之一，中国画和波斯细密画都采用这种方法。它不同于西方的焦点透视，散点透视有许多"点"并不在同一条直线上。如《清明上河图》表现了大的环境空间，在有限的图画中表达了许多主题，像一幅可以边走边看的活动长卷，使表现的对象更鲜明、生动、丰满，更富立体感。（见图 3-64～图 3-67）

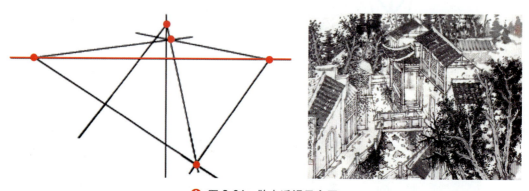

图 3-64 散点透视示意图

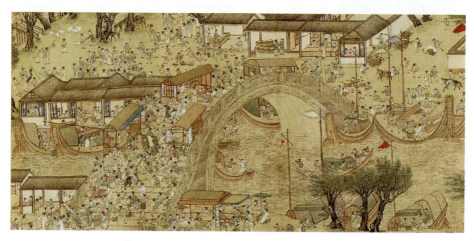

图 3-65 《清明上河图》散点透视（局部）

图 3-66 散点透视国画写生

图 3-67 《红楼梦》插图(散点透视)

3.3 室内场景素描造型基础

动画创作是由角色和背景的完美结合来表现主题的。而动画场景设计是以扎实的绘画基本功为基础,侧重于动画场景素描的基本功训练。在完成动画场景素描的同时,要掌握好背景与角色的关系,用心体会场景对角色内心活动的渲染和刻画。通常情况下,场景的表现要充分考虑到主角的活动空间,不能因为背景的需要而影响了主体形象的刻画,要给角色的表演留有足够的空间和余地,不能喧宾夺主。因此,动画场景素描的训练是动画专业最重要的基础之一。训练在特定情境下对整体气氛的把握;通过透视规律对空间加以刻画和表现;通过比例完成角色和背景的合理结合。在此,还要对角色和背景的结合进行一定程度的夸张处理,使场景更具表现力。(见图 3-68 ~图 3-70)

✞ 图 3-68 《霸王别姬》影片中的室内场景效果图

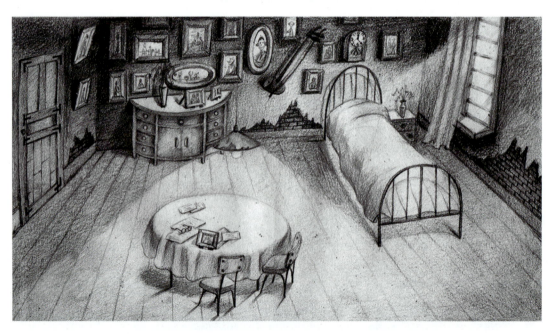

✞ 图 3-69 动画短片《父亲》中的室内场景

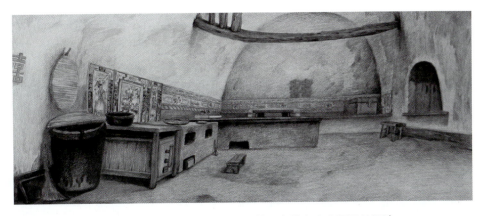

图 3-70 动画短片《西口怀情》中的室内窑洞场景设计

3.3.1 室内场景素描表现

室内场景是动画场景的主要组成部分,其素描训练要体现具体的生活环境,营造相应的气氛,最大限度地考虑场面调度,最好能表现出时代特征,为剧情展开和角色表演做好充分的准备,因此,要从室内场景写生素描开始。(见图 3-71 和图 3-72)

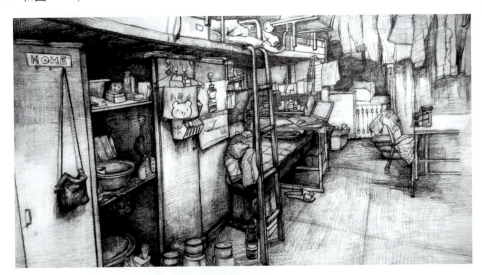

图 3-71 学生宿舍的室内场景素描(学生作业)

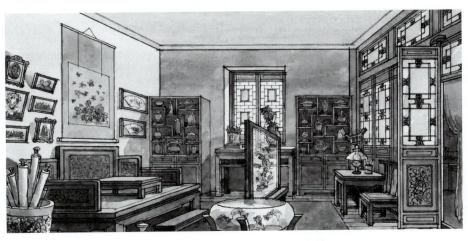

图 3-72 《霸王别姬》影片中的室内场景素描

3.3.2 动画、漫画中室内场景的夸张表现

在室内场景素描训练的基础上，对室内场景的动画、漫画进行夸张表现非常重要，但要按照剧情和导演的设计安排进行，既要符合其表现风格，又要满足场面调度的要求。因此，在室内场景的夸张表现时，就要思考如何体现生活环境、如何营造气氛、如何最大限度地为剧情展开和角色表演服务。（见图 3-73 ~ 图 3-75）

图 3-73　动漫室内场景设计（一）

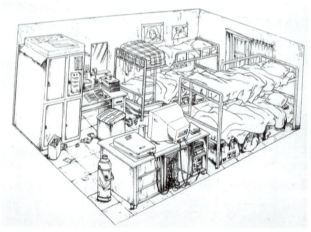

图 3-74　动漫室内场景设计（二）

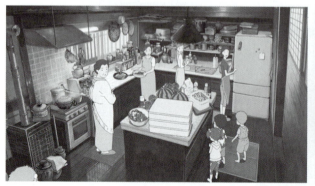

图 3-75　动漫室内场景设计（三）

3.4 室外场景素描造型基础

动画创作中室外场景是相对于室内而言的,都是由角色和背景的完美结合来表现主题的。室外场景不同于室内场景,要有强烈的透视感意识,经过长期的训练才能打下扎实的基本功。因此,在完成动画室外场景素描的同时,要掌握好背景与角色的关系,用心体会气氛渲染的魅力,但也要准确把握角色活动空间,给角色的表演留有足够的余地。动画室外场景素描训练既要把握特定情境下的整体气氛,又要利用黄金比例完美构图,强调夸张力度,增强画面的表现力。(见图 3-76 ~图 3-78)

✚ 图 3-76　某款游戏中的室外场景设计

✚ 图 3-77　动画短片《西口怀情》中的室外场景设计(一)

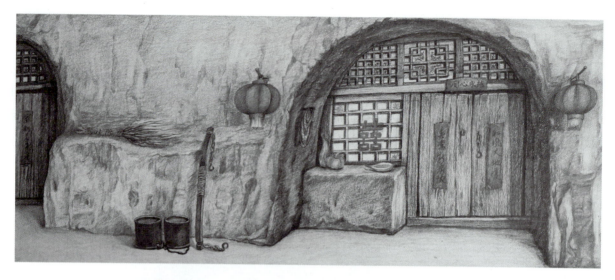

图 3-78 动画短片《西口怀情》中的室外场景设计（二）

3.4.1 室外场景素描表现

室外场景也是动画场景的主要组成部分，其素描训练要体现当地的环境概貌，烘托剧情气氛，尤其是大远景、远景的大场面处理更要体现透视的作用，最大限度地调度场面，更好地为角色营造环境。（见图3-79～图3-81）

图 3-79 室外场景素描（学生作业）

156

图 3-80 室外场景素描表现（学生作业）

图 3-81 室外场景气氛渲染

3.4.2 动画、漫画中室外场景的夸张表现

室外场景的夸张表现是以素描训练为基础的，训练中也要有情境的设计安排，这样表现起来才更有趣。训练思考如何体现大的环境概貌、如何增强空间感、如何营造强有力的环境气氛、如何符合表现艺术风格等内容，为以后的动画创作打好基础。（见图 3-82～图 3-84）

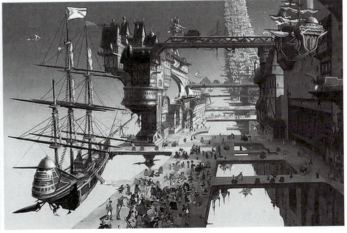

图 3-82 动漫室外场景设计（一）

图 3-83 动漫室外场景设计（二）

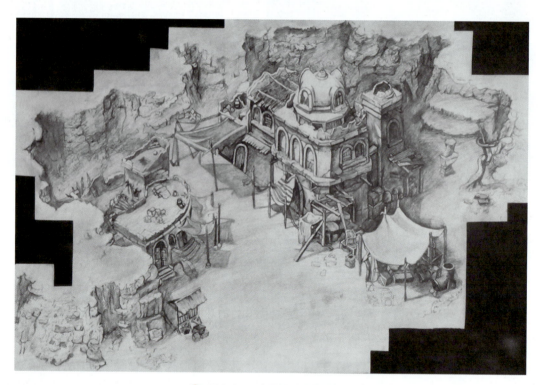

图 3-84 动漫游戏场景设计

3.5 室内外场景素描造型基础

　　室内外场景是场景设计的特殊形式，或从室内看向室外，或从室外看向室内，在画面中既表现室内环境又展示室外景观。动画创作中室内外场景应用也较为普遍，能使观众的心绪随画面的移动而产生变化，同样也要使角色和背景达到完美的结合。在素描表现中要保持角色内外关系的顺畅，需要在长期的训练中打下扎实的基础。虽然我们隔着门窗，但是也要表现出真实的自然情趣，准确把握角色活动的空间比例，给观众留下回旋想象的余地，在有限的场面中展现无限的调度空间。（见图 3-85 和图 3-86）

🔸 图 3-85　室内外场景素描（一）

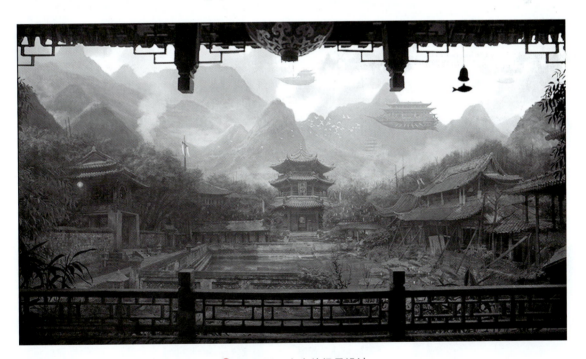

🔸 图 3-86　室内外场景设计

3.5.1　室内外场景素描表现

　　室内外场景体现双重表现，给动画场景增加更大的表现空间。其素描的训练同样体现当地的环境统一，刻画不同环境下角色的表现，营造烘托剧情气氛，使室内外场景完美地结合，更好地推动剧情的发展。（见图 3-87 和图 3-88）

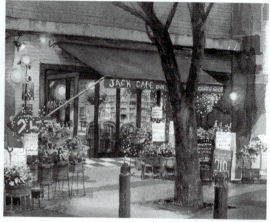

图 3-87 室内外场景素描（二）

图 3-88 室内外场景素描（三）

3.5.2 动画、漫画中室内外场景的夸张表现

室内外场景的夸张表现也是以素描为基础，以特定的情境为线索，夸张表现室内外环境的完美结合，为不同场景的角色提供表演场所。训练时要有气氛的表现，统一艺术风格，按导演意图进行设计。（见图3-89和图3-90）

图 3-89 动漫室内外场景设计（一）

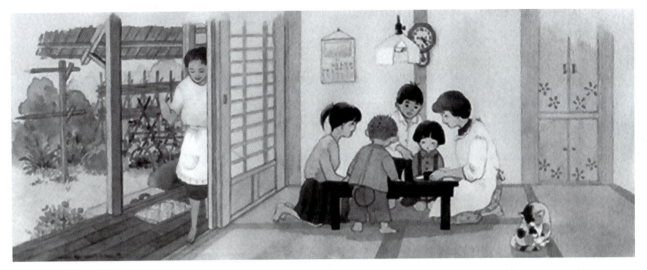

图 3-90 动漫室内外场景设计（二）

思考与练习
1. 了解透视的含义、术语和作用，在写生时灵活掌握。
2. 熟练掌握透视基本原理，完成与自己专业相关的带透视的写生作品至少 15 张。
3. 了解透视的基本类型，写生时按照实际情况选用。
4. 应用一点透视原理完成 5 张场景写生作品。
5. 应用两点透视原理完成 5 张场景写生作品。
6. 应用三点透视原理完成带大仰视和俯视的场景练习作品，每一类型至少 3 张。
7. 根据所学室内场景素描要领完成 1 张室内场景的写实练习作品，用四开纸张。
8. 依据规定情境设计 1 张有一定艺术风格的室内场景，用四开纸张。
9. 根据所学室外场景素描要领完成 1 张室外场景的写实练习作品，用四开纸张。
10. 完成 1 张具有一定风格的室外场景素描图，注意比例透视的正确应用，用四开纸张。
11. 应用所学室内外场景的绘画技法完成 1 张室内外场景的写实练习作品，用四开纸张。
12. 依据规定情境设计 1 张有一定艺术风格的室内外场景素描图，用四开纸张。

第4章 动画道具素描造型基础

学习目的：通过本章的学习，理解动画道具及动画道具素描的概念，结合动画专业特点，进而了解动画道具素描训练的技法及重要性，深入理解道具种类在动画创作中的作用，为学生以后的动画道具学习打下扎实的基础。

学习重点：重点掌握动画道具素描的技法，熟练掌握动画道具素描的种类在动画创作中的实际应用。

动画道具设计是美术设计的组成部分，道具有时在剧情中起着重要作用，动画创作中的道具设计不仅有力地配合着剧情的发展，而且对后期衍生产品的开发有着巨大的潜力。因此，动画道具设计在动画创作中是必不可少的。对动画道具素描的技法和意识培养就是重点，但必须符合剧情和导演的意图，与动画的整体风格要相一致，才能发挥它的魅力。

4.1 动画道具素描概述

道具 Prop 是 Property 的缩写，泛指场景中任何装饰、布置用的可移动物件。动画道具大概包括各种交通工具、用具、家具和玩具等，这些道具在动画创作中起着非常重要的作用。动画道具素描是胜任道具设计工作的基础，主要解决各种道具的结构、光影和肌理质感的问题，成为衡量优秀美术设计师的基本条件之一。有的道具还要赋予其特殊意义，因此还要让动画道具素描能融入剧情，激活生命，为动画创作主题服务。（见图4-1～图4-4）

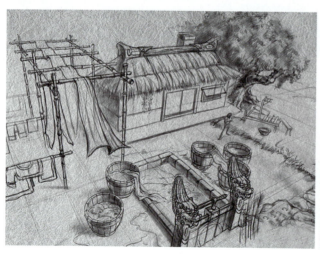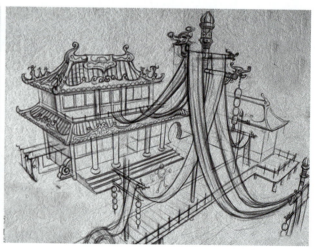

图 4-1 动画建筑道具设计

图 4-2　动画道具设计

图 4-3　动画交通道具设计

图 4-4　动画未来交通道具设计

4.1.1　各种交通工具

　　交通工具是动画片中常见的道具之一,也有以交通工具作为角色在动画片中出现的,并赋予交通工具拟人的思想、行为等。如动画电影《汽车总动员》中各种汽车都以主要角色、重要角色出现在动画中,引起了观众的好

奇心，也增强了可观性。大多数交通工具虽然只是起到对角色的辅助作用，但角色设计师也在道具设计上别出心裁，设计出既符合剧本和导演的意图，又符合观者的审美和孩子们的喜好的道具。为使作品表现方面体现出准确性和生动性，对动画道具素描的训练是十分必要的，没有较强的素描基础，就不能很好地对动画道具进行设计和表现，也就会直接影响动画创作的质量和进度。（见图4-5～图4-7）

◆ 图4-5　动画片《汽车总动员》中以汽车作为主角的素描表现

◆ 图4-6　动画交通工具的设计素描

◆ 图4-7　游戏交通工具的设计素描

4.1.2 各种用具

用具所涉及的面比较广,只要是人类日常生活中所用到的物体都属于用具的范围。在动画创作中,各种用具的设计必须根据剧情的发展需要来安排具体内容。我们要想营造出很有特色的生活环境,各种用具就会起到相当重要的作用。一个家庭的陈设能体现出主人公的不同身份和爱好,也能从侧面体现出一个角色的性格特点。

科幻类、魔幻类动画题材中涉及的各种道具是通过嫁接、组合、变异、引申等手段,使原有的道具产生出很多神奇的造型,这最能吸引孩子们的眼球,产生强大的吸引力。对各种用具的表现需要较强的素描基本功,因此,一定要加强动画道具素描的训练,才能保证动画片制作的质量。设计师必须通过扎实的素描基础来表现出有特点并符合剧情和导演意图的道具设计。(见图4-8~图4-11)

◆ 图4-8 动画道具素描(一)

◆ 图4-9 动画道具素描(二)

◆ 图4-10 游戏道具素描

图 4-11 动画道具素描表现

4.1.3 各种家具

家具陈设也是道具中的重要部分,陈设的家具能无形地体现出不同的时代背景、文化气息以及角色的身份、地位、爱好、性格等特征,也能有针对性地体现这种场所的功能以及角色的喜好。家具的设计能很好地体现这些特点,有利地增强了角色的个性,如卧室、办公室、教室、食堂等的设计等。这些家具的表现离不开扎实的素描基本功,美术设计师在设计和表现家具时,一般要绘制多幅设计草稿图,被导演审查设计构想并认可后,再正式绘制效果图,这些过程都以较强的素描功底为基础。(见图 4-12 ~ 图 4-14)

图 4-12 家具素描表现(一)

图 4-13 游戏家具素描

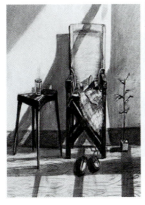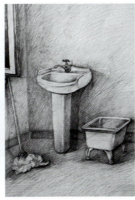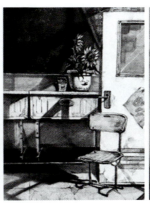

✪ 图 4-14　家具素描表现（二）

4.1.4　各种玩具

玩具的设计也能体现角色的喜好和身份，同时也更接近后期的开发。对于一个角色的塑造，尤其是小孩或角色的童年回忆等，玩具可以起到一种引导暗示的作用，使所塑造的角色更加丰满，更能引起观者的注意。虽然玩具设计在动画片中出现的概率较小，但导演应抓住这种细节很好地丰富角色、刻画角色，这也是导演表现影片的功力所在。美术设计师也要用较强的美术素描功底加以表现，否则，就是有再好的想法也是画不出来的。（见图 4-15～图 4-17）

✪ 图 4-15　动画玩具素描

✪ 图 4-16　游戏玩具素描

🔸 图 4-17　游戏玩具素描表现

4.2　动画道具结构素描造型表现

结构素描以理解、剖析造型结构为目的,不以光影为追求,因此要把结构特征从中提炼和概括出来,以简洁的线条来表现。动画道具结构素描是把道具造型用结构的表现方法加以表现,只注重对结构的理解。在观察对象时,很大程度上取决于对思维的推理,可以不受光线在物象上产生明暗投影的影响,而把客观对象想象成透明体,全力以赴地精心表现出物象的结构关系。(见图 4-18 和图 4-19)

🔸 图 4-18　动画道具结构素描表现（一）

🔸 图 4-19　动画道具结构素描表现（二）

4.2.1 透视与道具造型表现

道具结构用线作为辅助,使得透视关系变得明了,可以帮助我们完美地完成设计构思。由于结构素描使物体变得透明,对物体内部结构也变得了如指掌,使每一个部件都有自己相应的位置,通过严格的训练可以把握物体结构的准确度,更好地理解物体的结构。(见图 4-20 和图 4-21)

✞ 图 4-20　动画道具结构素描的透视表现

✞ 图 4-21　动画道具结构素描对透视的理解

4.2.2 写实道具结构素描表现

写实道具结构素描主要用线来表现,但为了增加其体积和重量感,常采用线面结合的方法,其效果既理解了道具的结构特征,又表现了道具的厚重感,使看得见的与看不见的道具结构完美融合,打破单纯以线来表现的局限性,让道具造型变得正确而丰满。(见图4-22和图4-23)

图 4-22 写实道具结构素描的理解和表现(一)

 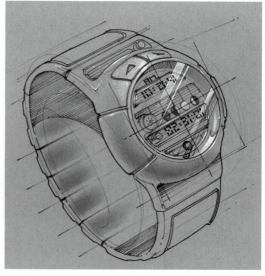

图 4-23 写实道具结构素描的理解和表现(二)

4.2.3 动画、漫画中道具结构素描的夸张表现

动画、漫画中道具结构素描以写实结构素描为基础,在导演的设计规划下进行夸张处理,以更好地配合角色的表演。在训练中也要用线面结合的表现方法,以达到增加其体积和重量的效果,让道具融入剧情之中,更好地发挥其作用,为以后衍生产品的开发做好准备。(见图 4-24 ~ 图 4-26)

图 4-24　动画、漫画中道具结构素描的夸张表现(一)

图 4-25　动画、漫画中道具结构素描的夸张表现(二)

图 4-26 动画、漫画中道具结构素描的夸张表现（三）

4.3　动画道具光影素描造型表现

光影素描是以明暗调子为主要表现手段，通过明暗调子的强弱变化来体现物体造型。因此，在画调子的时候不能像画长期素描作业那样一层层地刻画，也没有必要那么细致入微，因为根据动画专业的特点，决定了应用概括归纳的方法去表现。有时也需要用线条的密集程度表现明暗质感，用线条在画面中的位置来表现形体的转折、透视关系，同时在短时间内抓住物象关键部位和概括出形体的特征。（见图 4-27 ～图 4-30）

图 4-27　动画道具光影素描表现（一）

🕀 图4-28 动画道具光影素描表现（二）

🕀 图4-29 动画道具光影素描表现（三）

🕀 图4-30 动画道具光影素描表现（四）

4.3.1 写实道具光影素描造型表现

众所周知,用明暗来表现写实道具的形体结构和特征,体现空间距离,表现质感层次、呼应和大量灰面的使用通常都是要借助光影来表现。物体在接收光源照射后,明暗的变化十分丰富,同时也形成了一定的影调关系,增添了一种厚重效果。这种影调关系由受光部分、背光部分、投影部分和明暗交界部分组成,一般称为"三大面五大调子"。它们之间形成的虚实强弱的变化是整个明暗系统的主体。

(1)在自然光线下,按照明暗规律来处理影调。因为物体由于光源的照射会形成明暗的变化,也必然会有阴影关系,因此处理画面的时候就要画暗的地方也要画亮的地方,还要重点刻画明暗交界线以及高光和反光,以体现物体客观的真实面貌。

(2)根据结构变化处理明暗。因为物体结构处的变化会产生转折,有转折就会产生明暗的变化。表现明暗就要考虑光线对物体的影响,因而要更多地关注其形体结构的转折关系。

(3)依据画面构成关系处理明暗。有时还可以根据画面的构成关系和黑白布局,主观表现画面明暗影调关系,这时候的调子不再是符合逻辑中的影调,而是带有强烈的表现意味,这就是一种有意味的形式。(见图4-31~图4-33)

图4-31 写实道具光影素描的理解和表现(一)

4.3.2 动画、漫画中道具光影素描造型的夸张表现

动画、漫画中道具光影素描以写实素描为基础进行夸张处理,以更好地配合角色的表演。在训练中要应用光影造成的阴影关系,以达到增加其体积和重量的效果,让道具真实地融入剧情之中,更好地发挥其作用,也为以后衍生产品的开发做好准备。(见图4-34~图4-36)

图 4-32 写实道具光影素描的理解和表现（二）

图 4-33 写实道具光影素描的理解和表现（三）

图 4-34　动画、漫画中道具光影素描的夸张表现（一）

图 4-35　动画、漫画中道具光影素描的夸张表现（二）

图 4-36　动画、漫画中道具光影素描的夸张表现（三）

4.4 动画道具肌理、质感的素描表现

物象万千，形态各异，只要人们需要，都可作为动画道具使用。动画道具的肌理和质感的细微表现就更会使人产生信服感，发挥出自己的个性和作用。如表现不同物象道具时要应用不同的手段，使各自的质感鲜明，木头有木头的质感，金属有金属的质感，即使是应用夸张和变形的手法所表现的奇异造型，为达到其真实感，表现手法也是不一样的。但无论用什么样的手法，都要使所表现的物象区别于其他物象的本质特征和质感。（见图4-37和图4-38）

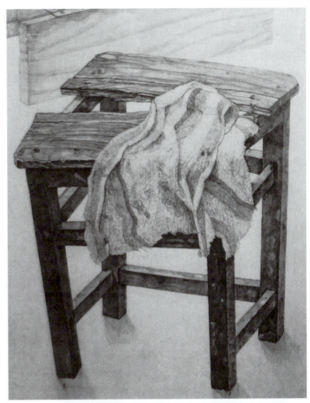

图4-37 木纹质感道具表现

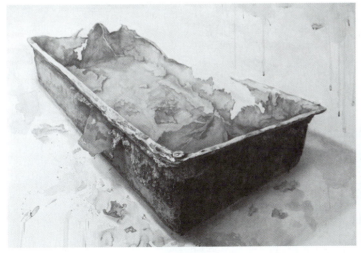

图4-38 金属质感道具表现

4.4.1 肌理的含义

肌理是指物质内在质地构造的外在表现,即物质的表面质感。它是各种不同质料和不同构造的物质所给予人们感官上不同特征反应的总称。

动画道具也是从不同的感官中将肌理分为两大类,即接触感受到的触觉肌理和视觉感受到的视觉肌理。

触觉肌理,顾名思义是指触摸时所感受到的细腻感、粗糙感、质地感或纹理感,它是可见的、可触摸的。在动画道具素描中,触觉肌理要体现出立体感,有一定的厚度,也可在此基础上进行夸张想象,赋予新的寓意。

视觉肌理是肌理在视觉上造成的一种视觉感受。在动画道具素描中,视觉肌理虽然是平面,但要感觉到是有质地的立体效果。如粗糙感并不意味着触摸时的粗糙感,而是一种画出来的平面的肌理。有时可以把触觉肌理转化成视觉肌理,应用于道具设计中将起到特殊的效果和作用。(见图4-39～图4-41)

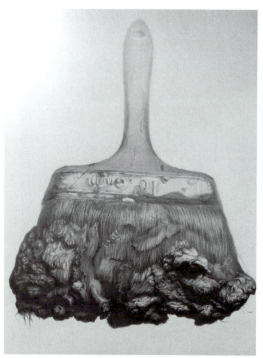
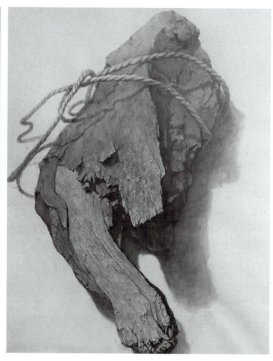

图4-39 触觉肌理素描表现

图4-40 道具素描触觉肌理表现

图 4-41 《山海经》中的造型视觉肌理表现

4.4.2 道具肌理素描的质感表现

道具肌理素描的质感表现具有更多的主观因素。对不同材质在光源的作用下,会进行明暗、色彩、形态的各种变化处理,并赋予视觉心理的经验感知和判断,以配合角色的表演。在动画专业道具肌理素描的训练中,需按规定情境运用夸张和变形的手段对道具进行创意性思考和表现,产生有意味的图形,以适应剧情的发展。而道具肌理体现的真实性作为一种表现语言,被艺术家和设计师所青睐。(见图 4-42～图 4-44)

图 4-42 道具素描质感的表现(一)

图 4-43 道具素描质感的表现(二)

图 4-44　道具素描质感的表现（三）

4.4.3　道具肌理素描的情感表达

道具肌理在视觉上体现为一种平滑感或粗糙感，它是一种客观存在的物质表面形态，它无处不在并无时无刻地影响着我们的感受。动画道具对材料"质"的属性表达会体现不同的情境，引发观众的心理感受，使人产生多种多样的、可感知到的特殊的"意味"。如粗糙的树皮、细腻的皮毛等，它们或粗糙，或细腻，或柔软，或干燥，或可爱，或好玩，或令人喜爱，或令人厌恶。这些肌理所引起的人们的心理感受并不是物质表面本身有的，而是人们的一种感受，是人为加上去的，久而久之就会产生一种同感，甚至有一种象征含义，这也是我们要在道具素描中表现的原因所在。如《西游记》中的道具就体现出一定的情感表达。

肌理是一种特殊形式的美，又是提高艺术表达力的重要语言，因此，对肌理的研究有助于视觉效果的表现和设计意图的表达。肌理不仅有形式上的美感和审美功能，而且又能体现物质属性的应用价值。在道具素描表现中，肌理越来越受到重视，也越来越成为思想感情表达的对象。（见图 4-45～图 4-47）

图 4-45　《西游记》中道具肌理的情感表达

图 4-46 《大鱼海棠》中道具的情感表达

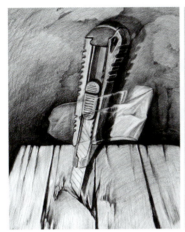

图 4-47 道具素描肌理的情感表达

4.4.4 道具肌理素描的表现形式

道具肌理的素描表现形式主要有状物性、抒情性、悦目性和实用性四种。

1．状物性肌理

状物性肌理主要是侧重对客观素材中各种物质所特有的肌理特征直观再现的肌理，如雕塑以及动漫画作品中对各种器物肌理的真实再现与夸张。（见图 4-48 和图 4-49）

图 4-48 道具状物性肌理的表现（一）

图 4-49 道具状物性肌理的表现（二）

2．抒情性肌理

抒情性肌理是采用对客观素材写意的手段强烈地抒发特定情感、情绪的肌理。在视觉艺术中，以肌理抒发情怀、表达情绪是肌理表现的一个重要内容。不同的肌理具有不同的表情特征，可给人以不同的心理感受。艺术家通过对客观素材肌理感的情绪化再造，可更加充分地抒发出艺术家内心真挚而强烈的情感，增加视觉形象对观众情绪的影响力。这种肌理作为道具能产生特殊的作用，如后印象派画家梵·高的素描作品中，画家常常应用扭曲转动、排列密集的短线条构成画面肌理的调式。画面中那些像火焰般闪动、跳跃的形态肌理特征使画面形象极富艺术感染力。画家借助肌理的抒情特征，以情绪化的主观肌理笔触充分展示强烈的内心思想活动和熊熊烈焰般的激情。观众借助画面中的"心境"可感受到画家对生活、对生命、对大自然无限热烈的爱。（见图 4-50 和图 4-51）

图 4-50 道具抒情性肌理的表现（一）

图 4-51　道具抒情性肌理的表现（二）

3．悦目性肌理

悦目性肌理是侧重于强调装饰趣味，以纯视觉美感表现为目的的肌理。依据造型方式，悦目性肌理又可分为自然性肌理和自律性肌理两种情况。自然性肌理是指在视觉艺术中因势利导地利用造型材料自然存在的肌理特征，使其合理地与艺术形象所需的肌理特征相统一。如根雕、石雕、木雕等，利用天然形状和所固有的肌理，使其自然天成地转化为艺术形象所需的肌理调式。这些物体上的肌理往往能推动剧情的发展和引起人们对往事的回忆。自律性肌理是一种不受客观素材肌理感的局限，以造型整体节奏、旋律完美性为目标而灵活调节的肌理。如在抽象或意象形的绘画、雕塑作品中，对肌理感的表现是依据造型整体的呼应、平衡需要而精心安排的。艺术家通过各种技法对点、线、面、色结构进行恰当而富有新意的组织，构成有助于整体视觉形象旋律完美性的肌理调式。（见图 4-52 ～图 4-54）

图 4-52　悦目性肌理的表现（根雕的表现）

◆ 图4-53 悦目性肌理的表现（石雕的表现）

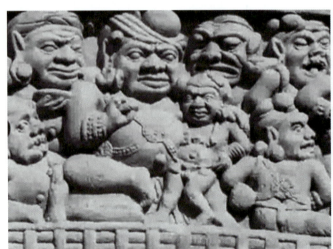
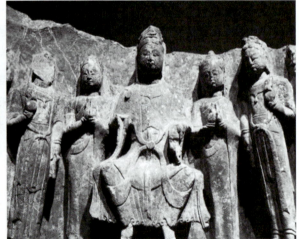

◆ 图4-54 悦目性肌理的表现（佛造像的表现）

4．实用性肌理

实用性肌理是侧重于满足再造形态特点的物质使用功能的肌理。其再造特点是以人体工程学为基础，以满足人在特定环境中对形态物质功能合理性的基本需求为主要依据，如音乐厅内的墙壁肌理不能太平滑；录音棚的墙壁肌理不能只为美观，而要考虑其隔音和吸音功能。再如课桌面的肌理不能只考虑美观功能，应先考虑实用功能，要注意其表面的光滑性。因此，实用性肌理的审美首先要建立在与具体实用功能和谐的基础上，而这种和谐是通过肌理在实用功能中所发挥的积极效能而体现的，如果作为道具使用，同样能发挥叙事和表现的功能及作用。（见图4-55和图4-56）

总之，在道具肌理、质感素描表现中，对不同肌理的表现要相互融合、相互补充并灵活处理，使画面本身的形式和材料形成新的视觉美感，从而反映作品的情绪与内涵，其目的都是为表现其真实感和表达一定的情感而服务的，它体现了观察和想象的敏锐程度以及绘画的综合能力，同时也为剧情的整体表现服务。（见图4-57～图4-60）

图 4-55 实用性肌理的表现(一)

图 4-56 实用性肌理的表现(二)

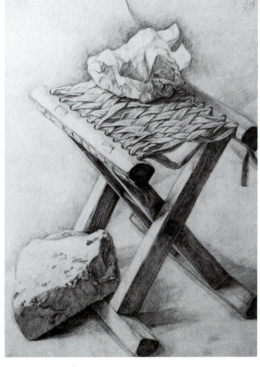

图 4-57 道具素描肌理的表现(一)

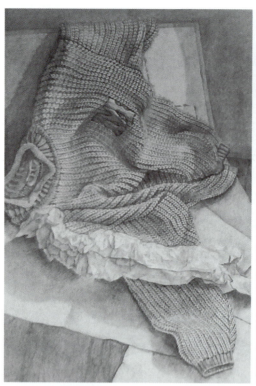
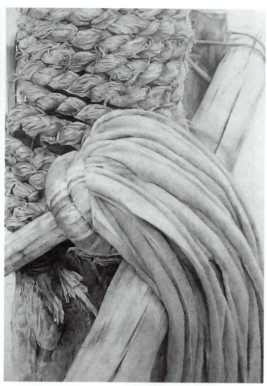

🟠 图 4-58　道具素描肌理的表现（二）

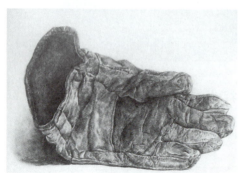

🟠 图 4-59　道具素描肌理的表现（三）

🟠 图 4-60　道具素描肌理的表现（四）

思考与练习

1. 根据结构素描的表现特征,完成1张交通工具的道具素描,注意形体的透视表现,四开纸大小。

2. 结合动画夸张表现的特点,把写实交通工具的道具素描夸张不同部位,画3~4张想象素描作品,四开纸大小。

3. 自己想象剧情,根据所涉及的道具作1张光影素描表现作品,四开纸大小。

4. 在写实光影道具的基础上作3张夸张变形光影表现素描练习作品,四开纸大小。

5. 根据肌理质感的表现特征,训练表现物体的真实性,完成不同质感的兵器道具表现,兵器造型自定,四开纸大小。

6. 理解肌理对心理的作用,设计1张影片中特定道具的情感表现,让肌理发挥更大的作用,四开纸大小。

参 考 文 献

[1] 罗伯特·贝弗利·黑尔. 艺用解剖[M]. 张敢,译. 北京:中国青年出版社,1998.

[2] 张林. 环境艺术设计图集[M]. 北京:中国建筑工业出版社,1999.

[3] 熊谷小次郎. 面部表情的绘画方法[M]. 彭华英,译. 天津:天津人民美术出版社,2001.

[4] 王炳耀. 人体造型解剖学基础[M]. 天津:天津人民美术出版社,2002.

[5] 路易丝·戈登. 头部素描[M]. 王毅,译. 上海:上海人民美术出版社,2004.

[6] 内森·戈尔茨坦. 美国人物素描完全手册[M]. 李亮之,等译. 上海:上海人民美术出版社,2005.

[7] 克林特·布朗,切尔勤·姆利恩. 人体素描[M]. 刘玉民,译. 上海:上海人民美术出版社,2005.

[8] 陈静晗,孙立军. 影视动画动态造型基础[M]. 北京:海洋出版社,2007.

[9] 陈坚. 素描[M]. 上海:上海人民美术出版社,2007.

[10] 关金国. 动画角色设计[M]. 上海:上海交通大学出版社,2009.

[11] 孙立军,王兴来. 影视动画速写技法[M]. 北京:中国轻工业出版社,2011.

[12] 张祺. 动画素描基础[M]. 上海:上海人民美术出版社,2011.